웹툰작가
어떻게
되었을까
?

꿈을 이룬 사람들의 생생한 직업 이야기 45편
웹툰작가 어떻게 되었을까?

1판 1쇄 찍음 2022년 07월 20일
1판 2쇄 펴냄 2023년 4월 28일

펴낸곳	㈜캠퍼스멘토
책임 편집	이동준 · 북커북
진행 · 윤문	북커북
연구 · 기획	오승훈 · 이경태 · 이사라 · 박민아 · 국회진 · 윤혜원 · ㈜모야컴퍼니
디자인	㈜엔투디
마케팅	윤영재 · 이동준 · 신숙진 · 김지수 · 김수아 · 김연정 · 박제형 · 박예슬
교육운영	문태준 · 이동훈 · 박홍수 · 조용근 · 황예인 · 정훈모
관리	김동욱 · 지재우 · 임철규 · 최영혜 · 이석기
발행인	안광배

주소	서울시 서초구 강남대로 557 (잠원동, 성한빌딩) 9층 (주)캠퍼스멘토
출판등록	제 2012-000207
구입문의	(02) 333-5966
팩스	(02) 3785-0901
홈페이지	http://www.campusmentor.org

ISBN 979-11-92382-12-8 (43650)

현직
웹툰작가들을
통해 알아보는
리얼 직업
이야기

웹툰작가
어떻게

How did they become
Webtoonists?

되었을까?

CampusMentor
캠퍼스멘토

"도움을 주신
웹툰작가들을
소개합니다"

오은좌 웹툰작가

- 현) 카카오페이지 '왕의 딸로 태어났다고 합니다' 연재 완결
- 드래곤빌리지2 공식 웹툰 '광속룡 제트드래곤'
- 폭스툰 '엘카림이 들어줄게!'
- 코믹GT '카멜리아' (필명을 마젠타블랙으로 개명)
- 드래곤빌리지2 공식 웹툰(카카오 페이지)
- '애완용은 소중히!'
- 겜툰 '환계야' (필명 RK)
- 동국대학교 국어국문학과 중퇴

김도경 웹툰작가

- 현) 웹툰 〈어서와용〉 연재 준비 중
 byelone.com 운영
- 한국만화 100주년 기념작가로 선정
- 제7회 홍대거리미술전 만화전시부문 초청작가
 - 극화 〈물고기의 꿈〉
- 〈바이론(Byelone〉, 〈모티일기〉, 〈바이론의
 몽당연필〉, 〈이런 날 이런 나〉 글/그림
- 공주문화대학 (현,공주대학교) 만화예술과 졸업

원태룡 웹툰작가

- 현) 개인 웹툰작가로 차기작 준비 중
- 군 복무 중 안보 만화로 3군 사령관 수상
- 다음 웹툰 '강풀 - 무빙' 배경 작업
- 마케팅, 게임, 교육 회사 등 각종 업체와 외주작업
- '다음 웹툰 공모대전 7' 본선 진출
- 카카오 페이지에서 '옥상정원' 연재

조아진 웹툰작가

- 현) 카카오 페이지 <자본주의가 낳은 괴물> 연재 완결
- 일산 애니포스 입시 포트폴리오반 강사
- 청강문화산업대학교 만화콘텐츠스쿨 중퇴
- OO 음악대학 (클래식 작곡) 중퇴
- LG사이언스랜드 과학만화 UCC 공모전 대상 과학기
 술정보통신부 장관상 수상

박정민 웹툰작가

- 현) 네이버 <온실 속 화초> 연재 중
- 네이버 <성공한 덕후>
- 네이버 <완벽한 허니문>
- 네이버 <소곤소곤>
- 레진코믹스 <거짓말 같은 이야기>
- 레진코믹스 <귀야곡>으로 데뷔
- 청강문화산업대학 만화창작과 졸업

김예나 웹툰작가

- 현) 웹툰작가, 웹툰강사 활동 중
- 만화경 <별이 내린 여름날>, <지유의 선물>,
 <어른이 되지 않기로 했다> 연재
- 송파글마루도서관, 아산시가족센터, 화성시어린이문
 화센터 등에서 웹툰 강의
- 한국만화영상진흥원 다양성만화제작지원사업,
 만화독립출판지원사업 선정
- 제주도청, 경기도일자리재단, 충남도립대, 언론중재
 위원회, AIG손해보험 등 다양한 기업 및 관공서 홍보
 웹툰 작업
- 가천대학교 시각디자인학과 졸업

이 책의 구성

Chapter 2

웹툰작가의 생생 경험담

Chapter 3

예비 웹툰작가 아카데미

웹툰작가,

어떻게 되었을까 ?

웹툰작가란?

웹툰이란

'웹(web)'과 '카툰(cartoon·만화)'을 합성한 말로
인터넷에서 연재하는 만화를 뜻한다.

웹툰작가는 만화를 그려 웹에 제공하는 일을 하며, 만화를 그리기 전인 소재 발굴부터 기획, 구상, 취재를 거쳐 시나리오를 작성한다. 그리고 그림 작업에 들어가는데, 그림을 그릴 때는 콘티(만화 설계도)를 짠 다음, 컷을 나누고, 스케치, 펜 터치, 채색, 편집, 대사 삽입 등의 순서로 후반작업이 구성된다. 과거에는 웹툰작가들도 종이에 그림을 그리고 스캔한 뒤 포토샵을 하는 경우가 종종 있었지만, 최근에는 태블릿PC 등의 등장으로 종이를 사용하지 않고 바로 컴퓨터를 사용해 그림을 그리는 경우가 많다. 이렇게 그려진 그림을 jpg 파일로 전환하여 웹에 올리면 작업이 끝난다.

웹툰작가들은 주로 네이버나 다음 등 대형 포털에 연재하는 경우가 많다. 최근에는 네이트, 올레 등도 웹툰 시장에 진출했고, 웹툰만을 전문적으로 서비스하는 레진코믹스나 파파스미디어 같은 사이트도 있다. 작가 중에는 본인의 블로그에서 작품 활동을 하는 사례도 있고, 쇼핑몰, 인터넷 서점 등에 관련 웹툰을 연재하기도 한다. 웹툰이 적용될 수 있는 범위가 다양한 만큼 다양한 장소에 웹툰이 게시된다.

출처: 워크넷

웹툰작가가 되려면?

웹툰작가가 되기 위한 정규 교육 과정은 따로 없다. 현재 활동하는 웹툰작가들을 보면 과거 유명한 만화가의 문하생을 하다가 만화가로 데뷔한 경우, 미술을 전공하고 블로그 등에 그림이나 만화를 그리다가 작가로 데뷔한 경우, 미술과 상관없는 분야를 전공했지만, 그림 그리는 것을 좋아해서 작가가 된 경우, 만화가의 문하생이나 어시스턴트(assistant)를 하다 데뷔하는 경우 등 다양한 경로가 있다. 웹툰작가로 데뷔하는 방법은 크게 3가지 방법이 있다.

첫째는 포털 사이트의 아마추어 게시판을 통해 데뷔하는 것이다. 최근 많은 작가가 이러한 방법으로 데뷔하고 있다. 활동하는 작가의 절반 이상이 이 방법을 통해 작가로 데뷔했다고 한다. 네이버는 베스트도전, 다음은 웹툰리그 게시판을 통해 아마추어 작가들에게 공간을 열어주고 있다. 내용이나 분량, 실력 등에 제한 없이 누구라도 만화를 그려 올릴 수 있고, 게시판에서 인기를 얻은 만화가는 자연스레 데뷔하게 된다. 이렇게 데뷔하게 되면 인터넷이라는 매체에도 익숙해지게 되고, 일정한 팬층이 형성된 단계에서 데뷔하게 되어 안정적인 연재가 가능하다.

둘째는 공모전에 수상하여 데뷔하는 방법이 있다. 대학만화 최강자전, 네이버 다음 등 포털 공모전, 각종 공사와 공공기관의 공모전 등 다양한 웹툰 공모전이 있다. 여기서 수상을 하게 되면 수상작을 중심으로 작품을 연재할 기회를 잡는 것이 가능하기에 좀 더 빨리 데뷔할 수가 있다. 최근 다음이나 네이버에 새로 연재하게 된 작가들도 공모전에서 수상한 작가들이 많다.

셋째, 개인 블로그에 자기의 만화를 연재하다 입소문이 나서 데뷔하게 되는 경우로 극히 드문 케이스다. 웹툰작가가 많이 없던 시절에는 이런 식으로 데뷔하는 작가들이 있었지만, 최근에는 이런 방식으로 데뷔하기가 쉽지 않다.

최근에는 만화 관련학과 전공자들이 실제 데뷔하여 많이 활동하고 있다. 만화가 하나의 독립된 산업으로 성장하면서 만화학과가 많이 생겨났다. 상명대의 만화전공학과, 청강대의 만화창작과 등 만화를 주 전공으로 하는 학과가 있고, 세종대, 극동대, 청주대, 중보대 등과 같이 만화애니메이션학과로 이름 붙여진 학과들도 있다.

만화학과는 주로 애니메이션이나 카툰코믹스 전공 등의 이름이 많지만, 학과보다는 학교마다 성격이 크게 다르므로 이를 잘 살펴봐야 한다. 실제 작가 수업에 도움이 되는 과정으로 커리큘럼이 구성되어 있는지, 입시 실기를 일반미술로 보는지 만화 작화로 보는지, 교수진 중에 실제 작가로 활동하고 계신 분들이 있는지 등을 보고 본인의 진로에 맞는 학교의 학과로 진학하는 게 중요하다.

전공자의 경우 비전공자들보다 만화 관련 인맥을 갖기가 수월하고 선후배나 교수를 통한 멘토링으로 인해 더 쉽게 데뷔하기도 한다. 또한 웹툰을 그리게 되는 기반인 포토샵이나 코믹스튜디오, 스케치업 등 다양한 프로그램을 과정 중에 배울 수 있어 도움이 된다.

출처: 워크넷

웹툰작가의 직업전망

　최근 웹툰은 문화의 한 영역으로 당당하게 자리 잡고 있습니다. 특히 웹툰의 환경이 PC에서 모바일로 옮겨 가면서 시장은 앞으로도 더욱 확대될 전망입니다. 우리 주위에는 출퇴근 시간을 활용하거나 여가를 즐기기 위한 취미 활동으로 웹툰을 보는 사람들이 많습니다. 우리나라는 세계에서 가장 먼저 웹툰 시장이 활성화되었습니다. 또한 인터넷 강국으로 통신 서비스도 계속 발전할 것으로 예상되기 때문에 웹툰작가라는 직업은 전망이 좋다고 볼 수 있습니다.

　그러나 아직 웹툰을 올릴 수 있는 매체는 한정되어 있고, 대학이나 사설 학원에서는 매년 웹툰작가 지망생을 배출하고 있기 때문에 웹툰작가가 되기 위한 경쟁은 더욱 치열해질 것으로 예상됩니다. 그리고 불법 스캔 만화와 같은 불법 복제 문제는 웹툰 시장의 활성화에 부정적인 영향을 미칠 것으로 예상됩니다.

웹툰작가의 자질

어떤 특성을 가진 사람들에게 적합할까?

- 웹툰작가는 평소에 사람이나 사물을 꼼꼼하게 관찰한 후 상세하게 표현할 수 있는 능력을 갖추어야 한다.

- 웹툰은 스토리, 연출, 글자체 등이 조화롭게 구성되어야 하기에 그림을 잘 그리는 것도 중요하지만, 감동을 줄 수 있는 스토리를 만들 수 있는 구성 능력, 연출 능력, 편집 능력 등을 갖추는 것도 매우 중요하다.

- 이러한 능력을 갖추기 위해서는 학창 시절부터 많은 책을 읽고 일기, 독후감 등 생활 속에서 글쓰는 연습을 하는 것이 좋다. 평소에 주위를 세심하게 관찰하고, 애니메이션, 영화 등을 많이 보면서 풍부한 상상력을 갖는 것도 필요하다.

- 또한 항상 긍정적인 마인드로 어려운 상황에서 쉽게 좌절하지 않는 자세가 필요하다. 연재가 안된다거나 작품에 대한 독자들의 반응이 좋지 않다고 금방 좌절한다면 항상 스트레스에 시달릴 수 있다. 참고 인내하며 기다릴 줄 아는 자세가 중요하다.

- 외국어 중에서도 특히 일본어를 잘한다면 도움이 된다. 일본은 만화와 애니메이션 산업이 매우 발달한 나라이기 때문에 일본어를 읽고 듣고, 말하는 데에 능숙하다면 웹툰작가로서 일하는 데 많은 도움이 될 수 있다.

출처: 워크넷

웹툰작가와 관련된 특성

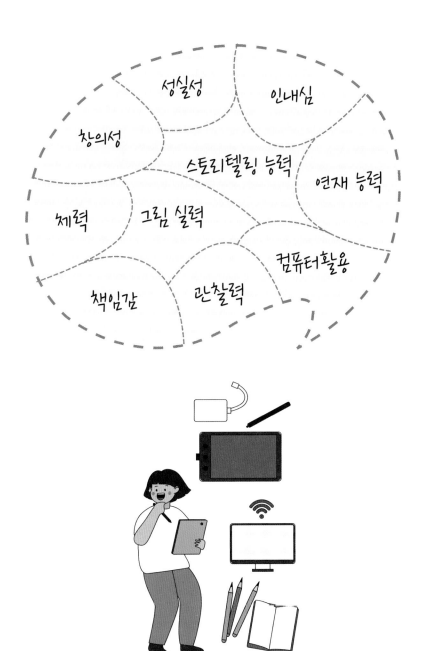

성실성
인내심
창의성
스토리텔링 능력
연재 능력
체력
그림 실력
컴퓨터활용
책임감
관찰력

"웹툰작가에게 필요한 자질은 어떤 것이 있을까요?"

톡(Talk)!
오은좌

회사와의, 그리고 독자와의 약속을 지키는 성실함이 중요해요.

마감 시간을 엄수하는 것이 무엇보다 제일 중요해요. 마감이라는 것은 회사와의, 그리고 독자와의 시간 약속입니다. 약속을 지속해서 어기는 작가는 아무래도 신뢰를 잃어버릴 수밖에 없죠. 작품의 퀄리티나 분량도 중요하지만, 1순위로 중요한 건 역시 마감 날짜를 맞추는 일이라고 생각해요.

톡(Talk)!
원태룡

포기하지 않는 끈기와 자신에 대한 믿음이죠.

흔히들 웹툰작가라 하면 좋은 그림 실력, 기발한 상상력 등이 필수조건이라고 생각하죠. 물론 그런 것들도 중요하지만, 무엇보다 가장 중요한 것은 끈기라고 생각해요. 연재하는 동안은 매 순간이 자기 자신과의 싸움입니다. 슬럼프가 수시로 찾아오며 온종일 작업했는데 단 한 컷도 완성하지 못하는 날도 있어요. 하지만 멈추지 않고 계속 고민하고 노력하다 보면 결국 결과물이 나옵니다. 저는 '작품은 엉덩이에서 나온다'라는 말을 좋아합니다. 작가에게 가장 중요한 자질은 힘들어도 포기하지 않는 끈기와 할 수 있다는 자기에 대한 믿음이라고 생각합니다.

많은 경험과 공부를 통해서
자기 객관화 능력을 키워야 해요.

자기 객관화 능력이 꼭 필요하다고 생각해요. 오늘 내가 작업을 얼마나 진행할 수 있는지, 작업 속도는 적당한지, 내가 쓴 이야기가 재미있는지 없는지, 나 자신을 객관화해서 볼 줄 알아야 하죠. 자기 객관화가 잘되어 있으면 시간을 낭비하지 않고 알차게 쓸 수 있어요. 휴식도 진짜 필요할 때 필요한 만큼 취할 수 있어요. 일주일 단위로 마감해야 하는 웹툰 작가에게 꼭 필요한 능력인 것 같아요. 물론 하루아침에 되는 일은 아닙니다. 특히 내가 만든 작품을 객관적으로 보기 위해서는 많은 경험과 공부가 필요하죠. 이 부분은 저도 아직 부족해요. 평생 갈고닦아야 해요.

의욕과 더불어 자기 확신을 잃지 않아야 합니다.

오랫동안 앉아있을 수 있는 끈기, 그리고 스스로에 대한 확신이 필요하다고 생각해요. 확신이 사라지면 슬럼프가 오고 우울해지거든요. 늘 의욕으로 가득 채우고 확신을 잃지 않으려는 자세를 유지하는 게 중요합니다.

**독창적인 시선으로 이야기를 전개하는
작가정신이 필요합니다.**

　만화가나 웹툰작가가 되기 위해서는 자신이 하고 싶은 이야기를 스토리텔링할 줄 아는 능력을 우선 키워야 하고 인물과 배경, 소품 그리는 연습을 많이 해야 해요. 스토리를 짜는 능력이 아주 중요한데, 만약 스토리텔링이 안되면 그림작가로만 일해도 괜찮아요. 일련의 수련 과정을 거쳐야 하는데, 양질의 그림과 자기만의 개성이 묻어나는 화풍을 만들기 위한 노력은 웹툰작가로서 필수입니다. 만화가와 웹툰작가는 자신만의 가치관과 세계관을 지니고 똑같은 '사과'를 보더라도 다른 작가와는 다른 이야기와 다른 그림과 다른 연출을 할 줄 알아야 경쟁력을 갖출 수 있죠. 보편적인 소재를 보편적이지 않은 시선으로 표현할 줄 아는 작가정신이 필요하다는 얘깁니다. 이 정신이 이 직업을 오랫동안 해나갈 수 있는 가장 필요한 요소라고 봐요. 거기에다가 독자들에게 선한 영향력까지 끼치는 좋은 작품을 만들어 낼 수 있다면 더할 나위가 없겠죠.

규칙적으로 연재해야 하는 일이기에
자기관리를 잘해야 하죠.

　웹툰작가로서 필요한 자질은 많은 것이 있겠지만, 자기관리를 잘하는 것이 무엇보다 중요하다고 생각해요. 아마추어 웹툰작가와 프로 웹툰작가의 가장 큰 차이는 마감의 유무(有無)일 겁니다. 아무리 그림을 잘 그리고 스토리를 잘 써도 결국 마감을 지키지 못하면 프로 웹툰작가가 되기 어렵죠. 웹툰작가라는 직업이 생각보다 노동의 강도가 높은 직업이에요. 그러다 보니 많은 기성 작가님들도 갑자기 건강이 나빠져서 휴재하게 되거나, 퀄리티(Quality)와 분량이 들쭉날쭉하게 되는 때도 많아요. 물론 자기관리라는 게 쉽지 않은 일이지만, 웹툰작가의 직업 특성상 연재하지 않으면 수입이 없잖아요. 그래서 평소에 규칙적인 생활 습관을 유지하고 건강한 식단과 꾸준한 운동 등을 통해서 몸 관리를 잘해야 합니다.

내가 생각하고 있는 웹툰작가의
자질에 대해 적어 보세요!

웹툰작가의 좋은 점 · 힘든 점

톡(Talk)!
오은좌

| 좋은 점 |
자유롭게 일하면서 창작할 수 있다는 것이 즐거움이죠.

　작업 환경이 자유롭다는 점이 장점이라고 할 수 있죠. 또한 자신의 창작 욕구와 열정을 불태울 수 있다는 점도 좋네요. 이 일에 대한 열정만 있다면 일하는 것이 곧 즐기는 거예요. 실제로 연재 자체를 즐기는 작가분들도 많으니까요. 저도 제 취향이 많이 가미된 작품을 그릴 때는 즐겁게 연재했던 편입니다.

톡(Talk)!
김도경

| 좋은 점 |
독자들의 응원과 격려가 큰 보람으로 다가옵니다.

　자기의 이야기를 글과 그림으로 만들어진 창작물로 독자들과 소통한다는 점이 가장 큰 매력이죠. 온라인과 오프라인 매체에 연재할 때마다 독자분들의 응원과 격려의 메시지를 받으면 매우 뿌듯하답니다.

| 좋은 점 |

웹툰작가 일 자체를 사랑하기에 재미있고
즐겁고 행복하답니다.

재미있다는 게 장점 같아요. 저는 웹툰을 그릴 때가 가장 즐겁고 행복해요. 그렇기에 고통도 견딜 수 있는 거 같아요. 웹툰을 그리는 게 재미있기에, 오늘 힘들어도 내일 다시 그릴 수 있는 거죠. 애초에 웹툰작가 일을 하면서 받는 고통은, 제가 웹툰을 좋아하기 때문에 받는 고통이에요. 왜 더 잘 그리지 못할까? 왜 더 재미있게 그리지 못할까? 고뇌하는 시간부터 마음 편히 쉬지 못해 힘든 부분들까지 전부요. <데어데블>이라는 넷플릭스 드라마에 이런 말이 나와요. "상처를 줄 수 있다는 건 그만큼 가까운 관계라는 뜻이야." 웹툰작가도 그런 거 같아요. 제가 이 일을 사랑하기 때문에 고통도 받는 거예요.

| 좋은 점 |

삶의 위로와 희망을 얻는 독자들을 보며 긍지를 느껴요.

좋아하는 일을 하면서 돈을 벌 수 있어요. 마감만 지킨다면 언제 어디서 일하든지 상관없고요. 작품을 좋아해 주는 독자들이 생긴다는 점도 매력이죠. 독자분들이 제 웹툰을 보고 삶에 위로와 희망을 얻었다는 댓글을 보내주실 때, 이 일의 가치를 새삼 느끼곤 합니다.

| 좋은 점 |

자유롭게 나의 일을 할 수 있다는 게 가장 좋죠.

출퇴근이 없고, 하고 싶은 일을 할 수 있다는 게 장점이겠죠. 웹툰작가라는 직업은, 자기의 이야기와 자기 생각을 독자들과 교감할 수 있는 아주 매력적인 일이랍니다. 가끔 제 원고에 대한 부족감을 느낄 때도 있지만, 독자분들이 오히려 저보다 제 원고를 더 사랑해주시거든요.

| 좋은 점 |

출퇴근에 얽매이지 않고 상상을 현실로
구현해낼 수 있다는 게 매력이에요.

자신의 상상을 만화로 구현하며 문자 그대로 꿈을 이루는 직업이라고 생각해요. 웹툰작가를 장래 희망으로 가진 사람이라면 보통 어려서부터 관련 문화를 동경해온 경우가 많을 거예요. 노력 끝에 작가로 데뷔하여 자기 작품이 론칭되었을 때 느끼는 만족감이 대단히 높습니다. 또한 댓글이라는 형태로 자신의 노력에 대한 피드백을 바로 받을 수 있어요. 때로는 악플로 상처받는 일도 생기지만, 내 작품을 보고 즐거워하는 사람들을 보며 보람을 느끼고 힘을 얻죠. 자택 근무가 가능한 경우가 많기에 출퇴근 시간에 얽매이지 않는 것도 큰 매력이라고 생각합니다.

| 힘든 점 |

연재가 보장되지 않다 보니 수입이 일정치 않아요.

자기의 의지와 상관없이 작품을 끝내야 할 때가 있어요. 인기가 없거나, 플랫폼이 목표로 하는 성향이 자기와 맞지 않으면 어쩔 수 없이 연재를 종료하게 되기도 하죠. 이런 경우 정말 기분이 참담해요. 매번 연재가 보장되지 않다 보니 수입이 일정치 않은 게 어려운 점입니다.

| 힘든 점 |

온종일 앉아서 작업한다는 게 쉬운 일이 아니죠.

집에 있어도 편히 쉬는 순간이 별로 없네요. 허리 디스크. 목 디스크를 조심해야 합니다. 세상에 힘들지 않은 일은 없겠지만, 온종일 앉아서 작업한다는 게 괴로울 때가 있답니다.

톡(Talk)!
김도경

| 힘든 점 |

트렌드를 따라가기 위해 끊임없이
공부해야 한다는 게 부담이에요.

멈추지 않고 공부해야 한다는 점이 어려울 수 있어요. 웹이라는 매체가 유행에 민감하고 트렌드도 빨리 변하기 때문에 계속해나가려면 변화에 유연하게 대처할 줄 아는 역량을 끊임없이 개발해 나가야 하죠. 책과 영화, 음악 등을 자주 접하며 트렌드를 읽어나가는 능력을 계속 키워야 합니다.

톡(Talk)!
원태룡

| 힘든 점 |

마감 때문에 초조함과 자괴감에 시달리기도 하죠.

오랜 시간 한자리에 앉아서 하는 일인 만큼 허리, 손목, 어깨 등 관절에 무리가 많이 갑니다. 원고를 펑크내면 안 되기 때문에 몸이 아프거나 갑작스럽게 개인 사정이 생겨도 쉬지 못하고 일하는 때도 많고요. 무엇보다 정신적인 피로도가 높은 편이죠. 작품의 완성도를 조금이라도 더 높이기 위해서 컴퓨터 앞에 앉아있는 시간 외에도 끊임없이 머릿속으로 고민하게 됩니다. 그 때문에 휴식을 취할 때도 온전히 마음을 놓지 못하고 예민해지는 경우가 많아요. 또한 항상 마감 시간에 쫓기다 보니 이야기가 막히거나 그림이 잘 그려지지 않을 때는 초조함과 자괴감으로 스트레스를 받기도 합니다.

**톡(Talk)!
김예나**

| 힘든 점 |
좋아하는 일을 잃게 될 수도 있어요.

취미가 직업이 되면 더 이상 그것을 즐길 수 없게 된다는 말이 있잖아요. 마감을 위해 하루에 10시간 넘게 일주일에 6일 이상 그림만 그리다 보면 그렇게 좋아하던 그림이 너무나 싫어질 때가 있어요. 내 평생의 단짝을 잃어버린 것 같아서 많이 힘든 시간이었습니다. 지금은 잘 극복했지만, 좋아하는 일을 직업으로 삼은 사람이라면 누구나 겪게 되는 아픈 일인 것 같아요.

**톡(Talk)!
조아진**

| 힘든 점 |
마음 편히 쉬는 날이 별로 없고,
실력을 쌓으려고 계속 고민합니다.

딱히 휴일이 없어요. 하루 평균 10시간은 작업을 하죠. 조금 어려운 컷이 있거나 분량이 많으면 12시간을 넘기는 일도 있고요. 만화라는 게 한 컷을 그리는 데 얼마나 시간을 쏟을지 제한이 없잖아요. 끝이 없어요. 청강문화산업대학교에 다닐 때 교수님께서 하셨던 말씀이 있어요. "원고가 언제 끝나는지 알아? 작가가 포기할 때 끝나는 거야." 웃기죠? 혹여운 좋게 원고 작업이 일찍 끝나더라도 쉬기 힘듭니다. 모든 예체능 종목이 그렇듯, 웹툰작가도 실력을 늘리기 위해 끊임없이 노력해야 하거든요. 그래서 원고 작업이 일찍 끝나서 시간이 나더라도 쉬기보다 다른 작업을 하게 돼요. 마음 편히 쉬는 날이 별로 없는 거 같네요.

웹툰작가의 수입

20일 한국콘텐츠진흥원에 따르면 국내 웹툰 시장 규모는 지난 2020년 사상 처음으로 1조 원대를 넘어선 이후 매년 30% 이상 성장하고 있다. 영화·드라마·웹소설 등 수많은 콘텐츠 산업 중 가장 가파른 성장세를 나타내고 있다. 대학교에서도 웹툰 관련 학과를 설치하고, 웹툰 아카데미들이 오픈하는 등 성황이다. 이에 따라 웹툰 작가들의 수입도 상승하고 있다.

지난해 네이버 웹툰에 작품을 정식으로 연재 중인 웹툰작가 700여 명이 1년 동안 벌어들인 평균 수익은 1인당 2억 8,000만 원으로 집계됐다. 최근 1년 내 데뷔한 작가들의 평균 연간 환산 수익도 1억 5,000만 원에 달한다. 당시 조회 수 1위 작가가 벌어들인 수익이 124억 원에 달하는 것으로 알려지면서 네티즌들의 부러움을 사기도 했다. 1등 웹툰작가의 수익만으로도 웬만한 기업 대표의 연봉보다 높다. 참고로 상반기 네이버 한성숙 대표가 받은 연봉이 21억 8,000만 원이었다. 물론 평균의 함정이 숨어있을 수는 있다. 과거 네이버 웹툰이 진행했던 2019년 간담회에서 상위 20명 작가의 평균 연 수입이 17억 5,000만 원이라고 밝혔었다. 아마도 현재는 더 높아졌을 것으로 추정할 수 있다. 웹툰을 기반으로 드라마, 영화 등의 영상 콘텐츠들이 제작되고, 넷플릭스 등의 OTT 서비스에 개봉하면서 인기작의 수입이 급격하게 늘어났다.

네이버 웹툰의 웹툰창작자 수익 프로그램의 전체 규모가 지난 12개월간 약 1조 7,000억 원에 달한다고 한다. 네이버 웹툰에 속한 전체 창작자가 1년간 벌어들인 수입만 조 단위를 기록한 것이다. 특히 웹툰의 인기가 한국을 넘어 세계 시장으로 진출하면서 웹툰 작가들이 네이버 웹툰, 카카오 웹툰 등의 플랫폼을 타고 더 넓은 시장에 데뷔할 기회가 열리고 있다.

한국콘텐츠진흥원에 따르면 전 세계에 진출하고 있는 웹툰 시장의 규모는 약 9조 원가량이라고 한다. 이 중에서 국내 플랫폼인 네이버와 카카오의 웹툰 거래액이 2조 원을 넘고 있다. 네이버 웹툰은 북미와 동남아, 유럽 등 100여 개 국가에서 만화 분야 매출 1위를 기록하고 있다. 카카오의 웹툰 플랫폼인 '픽코마'도 만화의 본고장인 일본 시장에서 지난 2분기에만 1억 2,000만 달러의 매출을 올렸다. 네이버와 카카오 두 플랫폼 모두 웹소설-웹툰-영상으로 이어지는 글로벌 IP 밸류체인을 구축하는 데 주력하고 있다. 흥미로운 시나리오를 웹소설에서 발굴하고, 웹툰으로 제작한 다음 인기를 끌면 제작사를 통해 드라마나 영화로 만들어 공급하는 형태이다. 이 과정에서 웹툰작가의 수입은 더욱더 높아질 가능성이 있다.

웹툰작가의

생생
경험담

미리 보는 웹툰작가들의 커리어패스

오은좌 웹툰작가 　　동국대학교 국어국문학과 중퇴　　⟩　겜툰 <환계야> (필명 RK),
드래곤빌리지2 공식 웹툰 <어
은 소중히>

김도경 웹툰작가 　　공주문화대학 만화예술과 졸업　　⟩　제7회 홍대거리미술전 만화 전
부문 초청작가, 2009년 한국●
100주년 기념작가 선정

원태룡 웹툰작가 　　호서대학교 애니메이션과 중퇴　　⟩　다음 웹툰 무빙 배경 작업
마케팅, 게임, 교육 회사 등 각
업체와 외주작업

조아진 웹툰작가 　　청강문화산업대학교 만화콘텐
츠스쿨 중퇴　　⟩　일산 애니포스 입시 포트폴리
강사

박정민 웹툰작가 　　청강문화산업대학 만화창작과
졸업　　⟩　레진코믹스 <귀야곡>으로 데뷔
레진코믹스 <거짓말 같은 이야

김예나 웹툰작가 　　가천대학교 시각디자인학과 졸업　　⟩　만화경 <별이 내린 여름날>로
뷔, 만화경 <지유의 선물>, <
이 되지 않기로 했다> 연재

 코믹GT <카멜리아>
(필명을 마젠타블랙으로 개명),
폭스툰 '엘카림이 들어줄게!'

현) <왕의 딸로 태어났다고 합니다> 연재완결
카카오페이지 밀리언페이지 선정

 제11회 부천세계만화가대회 참여작가,
(사)한국만화가협회 정회원

현) 웹툰 <어서와용> 연재 준비 중
byelone.com 운영

 '다음 웹툰 공모대전 7 본선 진출
카카오 페이지에서 <옥상정원> 연재

현) 개인 웹툰작가로 차기작 준비 중

 카카오 페이지 <자본주의가 낳은 괴물>
연재 완결

현) LG사이언스랜드 과학만화UCC
공모전 대상

 네이버 <소곤소곤>,
네이버 <성공한 덕후>

현) 네이버 <온실 속 화초> 연재 중

 송파글마루도서관, 아산시가족센터, 화
성어린이문화재단 등에서 웹툰 강의

현) 웹툰작가, 웹툰강사 활동 중

돌아가신 외할아버지가 남긴 책들과 출판사에서 일하셨던 어머니의 영향으로 어렸을 적부터 고전을 비롯하여 만화책을 즐겨 읽었다. 어머니는 독후감 쓰는 걸 도와주셨지만, 만화가가 되려는 꿈에는 동의하지 않으셨다. 학창 시절, 미술에 소질이 있었기에 미술 동아리 활동도 하면서 미술 대학으로 진학하려고 하였으나 어머니의 반대로 국문학과에 입학하게 된다. 대학교 만화 동아리에서는 주기적으로 전시회를 준비하면서 밤을 새워가며 그림을 그리곤 했다. 제대한 후 휴학 기간에도 꾸준히 그림과 만화를 그리면서 만화 행사에서 창작 만화 회지 내는 일을 하였다. 구직 사이트를 통해서 연재처를 찾던 중, 게임 웹진 사이트에서 게임과 관련한 웹툰을 그렸고, 모바일 게임 회사를 통해 게임 공식 웹툰을 그리는 일을 하게 되었다. 현재 개인 사업자 프리랜서로서, 파트너가 될 회사와 계약을 맺고 함께 프로젝트를 진행하고 있다. 연재한 대표적 작품은 카카오 페이지의 <왕의 딸로 태어났다고 합니다>이다.

- -

오은좌 (마젠타블랙) 웹툰작가

현) 카카오페이지 '왕의 딸로 태어났다고 합니다' 연재 완결

- 드래곤빌리지2 공식 웹툰 '광속룡 제트드래곤'
 폭스툰 '엘카림이 들어줄게!'
- 코믹GT '카멜리아' (필명을 마젠타블랙으로 개명)
- 드래곤빌리지2 공식 웹툰(카카오 페이지)
 '애완용은 소중히!'
- 겜툰 '환계야' (필명 RK)
- 동국대학교 국어국문학과 중퇴

수상
- '왕의 딸로 태어났다고 합니다' 카카오페이지 밀리언페이지 선정

웹툰작가의 스케줄

오은좌
웹툰작가의
하루

* 그때그때 다릅니다만, 보통 집중이 잘 되는 새벽에 작업을 하는 경우가 많습니다.

08:00 ~
▶ 휴식 및 취침

16:00 ~ 18:00
▶ 기상 및 일정 점검
18:00 ~ 19:00
▶ 휴식 및 식사

05:00 ~ 08:00
▶ 웹툰 작업

19:00 ~ 24:00
▶ 웹툰 작업

00:30 ~ 04:00
▶ 웹툰 작업
04:00 ~ 05:00
▶ 휴식 및 식사

12:00 ~ 00:30
▶ 휴식

어릴 적부터
나의 꿈은
언제나 만화가

▶ 1살 때 사진

▶ 유치원생 시절

▶ 초등학생 시절

우리 집은 편부모 가정이었습니다. 어머니는 홀로 편찮으신 외할머니를 모시면서도 저를 키우시는 데에 여념이 없으셨어요. 집에는 책을 좋아하셨던 외할아버지가 생전 남겨놓으신 서적이 많이 있었고, 출판사에서 일하시던 어머니도 여러 가지 책을 집에 많이 가지고 오셨죠. 그중에는 만화책도 잔뜩 있었어요. 그런 환경에서 자란 저는 어려서부터 책을 접할 일이 많았답니다. 책을 읽는 걸 좋아했고, 어머니의 도움으로 여러 책을 읽고 독후감을 쓰는 버릇을 들였죠. 어렸을 때 읽었던 책 중에는 논어, 소학, 명심보감, 동몽선습 등 한자로 된 고전들도 있었어요. 손에 잡히는 대로 많은 책을 읽었고, 그 시간이 즐거웠습니다.

아니요. 학교에 다닐 때부터 어머니는 제가 만화를 그리는 걸 좋아하지 않았어요. 집안 형편이 매우 어려웠던 것도 있고, 어머니는 만화가의 장래가 불투명하다고 생각하셨거든요. 초등학생인 저의 장래 희망란에 만화가라는 단어를 적는 것조차 허락하지 않으셨을 정도였죠. 항상 교과서나 노트에 필기보다는 낙서로 가득 채우곤 했고, 어머니께서는 그런 저를 많이 꾸짖으셨어요. 나중에는 몰래 그려야 하는 처지였고, 그리다가 들키면 엄청 혼이 나곤 했답니다.

Question 학창 시절 좋아했던 과목이나 흥미를 지닌 분야가 있었나요?

초중등학교 시절 가장 좋아했던 과목은 국어와 미술이었습니다. 이야기를 읽거나 그림을 그리는 일이 가장 즐거웠어요. 저는 항상 마음속으로 만화가가 되길 원했습니다. 부모님은 제가 만화가보다는 교사가 되길 바라셨지만, 지금 생각해보면 교사라는 일은 결코 제 적성에 맞지 않았던 것 같네요.

Question 중고등학교 생활을 어떻게 보내셨나요?

중고등학교 시절 성적은 중하위권이었습니다. 아무리 공부를 열심히 해도 성적이 오르지 않는 부류의 학생이었죠. 성적이 낮았지만, 고1 때만큼은 필기 만점, 실기 만점으로 미술 전교 1등을 달성했었어요. 친구는 거의 없었고요. 몸도 왜소했고 성격도 내성적이라서 줄곧 따돌림이나 괴롭힘을 당했답니다. 중학생 때는 만화 동아리에 들어가고 싶었지만, 어머니의 반대로 포기했죠. 대신 고등학생 때에 미술 동아리에 들어갔어요.

Question 국문학과를 선택하시게 된 이유는 무엇인가요?

대학생이 될 무렵엔 어머니께 제가 진짜로 되고 싶은 것은 만화가라고 분명히 말씀드렸습니다. 나중에는 어머니께서도 제 꿈을 인정하고 응원해주셨지만, 당시에는 어머니의 우려로 미대에 진학하는 데에 어려움이 있었죠. 당시에는 만화가라는 직업이 너무 불투명했기 때문에 어머니는 제가 다른 학과로 가길 원하셨어요. 그래서 차선책으로 국어국문학과를 선택했답니다. 국어국문학과에 진학한다면 만화의 스토리를 만드는 데에도 도움이 될 거로 생각했었죠.

Question 진학이나 진로를 결정할 때 도움을 준 사람이 있었나요?

만화가가 되는 과정에서 특별한 멘토는 없었습니다. 이미 어린 시절부터 꾸준히 품어왔던 꿈이었으니까요. 대학교 진학 시에는 고등학교 3학년 담임 선생님의 도움을 많이 받았습니다. 선생님께선 국어를 담당하셨는데, 학생들이 시나 소설과 같은 문학을 쉽게 접할 수 있도록 도와주셨죠. 또한, 대학 진학 문제로 고민할 때도 제게 자신감을 심어 주셨던 분이기도 하고요.

국문학과에
진학하여
만화 동아리
활동을 하다

▶ 일본 협업사 방문

▶ 취재차 사진 찍으러

▶ 사인회

국문학과 학생으로서 대학 생활은 괜찮았나요?

학업은 평탄했습니다. 몇몇 강의는 어려웠지만, 고등학교 수업보다 대부분의 강의가 제 적성에 맞았어요. 공부가 재밌다고 느낀 건 처음이었습니다. 글쓰기 강의나 미술과 관련된 강의들, 그 외에도 제 흥미를 자극하는 강의를 선택하여 들었죠. 하지만 무엇보다도 즐거웠던 것은 만화 동아리에 들어간 일입니다. 이때의 기억이 가장 인상 깊은 추억으로 남아 있어요. 그때부터 제 취향과 성격에 맞는 친구들과 사귈 수 있었고, 그 친구들은 10년이 지난 지금도 교류하고 있답니다.

Question **대학교 동아리 활동 중에서** 특별히 기억에 남는 일이 있으신지요?

대학교 만화 동아리에서는 학기마다 주기적으로 전시회를 열었습니다. 학생들이 창작한 그림이나 만화를 사람들에게 선보이는 활동이었죠. 그때마다 밤을 새워가며 그림을 그리곤 했어요. 이때만 해도 실력이 대단하진 않았습니다만, 누구보다도 열심히 제 열정을 불태워가며 그림을 그렸답니다.

Question **대학을 중간에** 그만두시게 된 사연이 궁금합니다.

제대한 후에 휴학 기간 만화 그리는 일을 시작하게 됐습니다. 실무에서 직접 경력과 실력을 갈고닦다 보니 만화에 있어서 만큼은 대학에서보다 더 많은 걸 배울 수 있었죠. 게다가 실무에서 직접 돈을 벌 수 있었기에 그 기회를 놓치고 싶지 않았어요.

대학교를 그만두고 특별한 경력을 쌓았나요?

휴학 기간에도 꾸준히 그림과 만화를 그렸어요. 데뷔하기 전에 처음이자 마지막으로 만화 행사에서 창작 만화 회지 내는 일을 해봤습니다. 비록 10권도 팔지 못했지만, 완성된 원고를 기한 안에 그린다는 행위 자체가 제게 큰 도움이 되었죠. 그때의 경험이 없었다면 데뷔도 못 했을 것 같네요.

웹툰작가가 되기까지 어떤 과정을 거치셨나요?

저는 구직 사이트를 통해서 연재처를 찾았어요. 처음에는 게임 웹진 사이트에서 게임과 관련한 웹툰을 그렸고, 이후에도 모바일 게임 회사를 통해 게임 공식 웹툰을 그리는 일을 먼저 시작했었죠. 지금보단 수익도 독자도 적었지만, 그래도 댓글이 달릴 때마다 항상 독자분들께 감사하는 마음으로 연재했던 것 같네요. 여러 회사와 함께 일하다 보니 작가로서 부당한 대우를 받을 때도 있었지만, 최근 3년 동안은 더 큰 플랫폼에 연재할 기회도 생겼어요. 이 일은 더 좋은 플랫폼에서 연재할 수 있으면 수익은 물론이고 독자들의 관심도 크게 받을 수 있답니다. 회사의 처우도 좋고, 제가 그린 만화를 더 많은 사람이 볼 수 있게 되었다는 점에서 대단히 만족하고 있어요.

만화가를 선택하시게 된 결정적인 이유가 궁금합니다.

만화가가 곧 제 꿈이었기 때문이죠. 만화를 그리는 건 늘 즐거운 작업이에요. 만화를 그리면서 살고 싶다는 강한 열정이 곧 제 꿈이었기 때문에 이 길을 택했고, 후회는 전혀 없습니다.

웹툰작가가 되기 위해 어떤 준비와 과정을 거쳐야 하나요?

최근에는 대학 중에도 만화와 관련한 학과가 생겼어요. 해당 전공으로 진학하거나 대학 진학이 여의찮을 땐 관련 기술을 가르쳐주는 학원에 다니는 것도 좋아요. 그게 아니더라도 시중에는 좋은 웹툰 작법서도 많이 있고, 인터넷에서도 웹툰 작법 강의를 찾을 수 있죠. 웹툰작가가 되고 싶다면 그런 강의를 보면서 실력을 키워보는 것이 중요합니다. 웹툰 제작 기술만 배우는 것이 아니라 자기 손으로 직접 이야기를 만들고 웹툰을 그려보는 게 필요하죠. 모두가 처음부터 웹툰 연재를 시작할 수 있는 게 아니에요. 다른 웹툰작가 옆에서 어시스턴트(보조작가)로 일하면서 실전 경험을 쌓아가는 과정이 중요하죠. 작가들과 함께 주간 연재 일정에 맞춰 일하다 보면 자연스럽게 웹툰 제작 시스템을 파악하고 실력을 늘려나갈 수 있을 거예요. 그런 식으로 대학을 다니거나 어시스턴트 업무를 하면서, 시간이 날 때마다 틈틈이 작품을 준비해서 플랫폼에 메일을 보내거나 공모전에 투고하는 것이 웹툰 작가가 되는 일반적인 과정입니다.

Question 웹툰작가가 된 후 첫 업무는 무엇이었나요?

처음에는 게임을 소재로 한 웹툰을 매주 연재했었죠. 첫 원고료는 그렇게 많지 않았지만, 규칙적으로 마감을 진행하며 일정한 수익을 내면서, 제가 한 사람 몫을 해낼 수 있다는 자부심이 생겼던 것 같아요.

 현재 웹툰작가로서 어떻게 일하고 계시나요?

저는 개인 사업자 프리랜서로서, 파트너가 될 회사와 계약을 맺고 함께 프로젝트를 진행합니다. 처음엔 직접 만화를 기획하고 준비해서 파트너 회사에 가져가는 일을 했었지만, 최근에는 파트너 회사로부터 기획을 받아 해당 기획의 작화(作畵)를 맡아서 프로젝트를 진행하고 있죠. 그렇게 연재한 대표적인 작품이 카카오 페이지의 <왕의 딸로 태어났다고 합니다>예요. 동료인 어시스턴트 분들과 함께 매주 일정에 맞추어 원고를 완성해서 파트너 회사에 전달하는 일을 하고 있어요.

*작화(作畵): 원화와 동화를 하나로 묶어 표현할 때 쓰는 용어. 작화라고 말할 때는 레이아웃부터 원화, 동화까지의 직분에 한정하여 쓴다.

 실제로 웹툰작가로 일하시면서 새롭게 알게 된 점도 있을 텐데요?

일반적으로 '만화가'는 자신이 그리고 싶은 이야기를 떠올리며 자유롭게 상상의 나래를 펼친다고 생각할 거예요. 하지만 실제로 웹툰 작가가 되고 나면 꼭 원하는 작품만 그릴 수 있는 게 아니랍니다. 비록 자기가 보기엔 재미있는 이야기일지라도 사람들이 호응하지 않으면 연재하기 힘드니까요. 생계에 쫓기다 보면 부득이하게 불완전한 기획으로 연재를 시작해야 하는 때도 있고요. 스토리나 작화는 다른 파트너에게 맡긴 상태로 일해야 하는 때도 있죠. 실제로 업계에서 일하면서 이런 점들을 절실히 알게 됐어요.

▶ 굿즈

만화는 독자와의
소통을 위한
매개체

▶ 굿즈 및 사인

▶ 밀리언페이지

Question 일반인들이 웹툰작가에 대해서 품는 오해는 무엇일까요?

최근에 미디어를 통해 스타로 묘사된 작가들도 있어요. 이런 히트 작가분들을 '웹투니스타'라고 부르기도 하죠. 하지만 모든 작가가 그런 화려한 삶을 누리는 것은 아닙니다. 저 자신도 웹툰작가로서 10년을 일했지만, 팬분들 외에는 제 필명을 기억하는 사람들이 별로 없으니까요. 미디어를 통해 알려지지 않는다면, 이름이 알려지고 성공하는 것은 오롯이 본인의 몫이죠. 실제로 대성하는 작가들은 빙산의 일각에 불과하다는 것을 아셔야 해요.

Question 스트레스를 어떻게 푸시나요?

음악을 듣거나 컴퓨터 게임을 해요. 사람들과 대화하는 것도 도움이 되네요. 하지만 체력이 여의찮다면 침대에 누워 머리에 오른 열을 식히고 명상을 즐기기도 합니다. 빗소리를 켜놓고 듣는 것도 효과가 좋고요.

Question 지금까지 작업하셨던 작품 중에서 가장 기억에 남는 것은 무엇인가요?

폭스툰에 연재했던 <엘카림이 들어줄게>나 모바일 게임 드래곤 빌리지2 웹툰인 <애완용은 소중히>와 <광속룡 제트드래곤>이 기억에 남습니다. 아무래도 가장 제 취향에 맞는, 그리고 제가 그리고 싶은 웹툰을 그렸었기 때문인 것 같아요. 지금도 그때의 그림들을 보면 여느 때보다 열정이 느껴지죠.

 Question 일하시면서 가장 보람을 느낄 때, 힘들었을 때는 언제인가요?

댓글과 추천이 많이 달릴 때나 팬미팅과 사인회가 열렸을 때도 물론 보람찼지만, 열심히 그린 웹툰이 무사히 클라이맥스를 거쳐 완결을 맺었을 때 가장 큰 보람을 느꼈던 것 같아요. 자신의 책무를 다하고 제가 하고 싶은 모든 이야기를 끝마쳤을 때, 비로소 '내가 이 순간을 위해 만화를 그렸구나'라는 느낌을 받거든요. 반대로 가장 힘들었을 때는, 제가 원하지 않은 시기에 연재를 끝낼 때였죠. 이 일을 하다 보면 제가 원하지 않아도 연재를 끝내야 할 때가 있어요.

Question 웹툰작가로서 앞으로 삶의 목표는 무엇인가요?

저는 웹툰이 단순히 그림과 이야기를 늘어놓는 것이 아니라, 만화를 통해 독자들과 소통하는 과정이라고 생각해요. 앞으로도 더 많은 사람에게 제 웹툰을 보여주고, 그만큼 더 많은 사람과 소통할 계획입니다.

Question 여가에 주로 어떤 활동을 하시나요?

매일 시간이 날 때마다 더 많은 만화와 영화, 드라마 등을 감상하고 있답니다. 웹툰 작가에게는 다른 작품들을 감상하는 일 역시 영감을 얻기 위해 꼭 필요한 일이니까요.

지인이나 가족들에게 웹툰작가를 추천하실 건가요?

그림 그리는 걸 좋아하거나 이야기 만드는 걸 좋아한다면, 특히 자신의 얘기를 다른 사람들과 공유하는 걸 좋아한다면 이 직업을 꼭 추천하고 싶습니다. 하지만 섣불리 시작하면 힘든 일도 많은 직업이에요. 매일 밤을 지새워야 하는 일이 빈번하고, 건강을 해치는 때도 있죠. 하지만 자신이 그리고 싶은 걸 그릴 때는 정말 그 어떤 일보다도 즐겁습니다. 창작에 대한 열정이 넘쳐나는 사람들에게는 정말 강력하게 추천하고 싶네요.

Question 진로에 관해 고민하는 청소년들에게 조언 부탁드립니다.

여러분의 꿈은 무엇인가요? 학업이나 대학 진학에 충실한 것도 좋겠지만, 자신이 정말로 원하는 길이 무엇인지 아는 것이 더 중요하다고 생각해요. 만약 목표가 없다면 일단 자신의 꿈이 무엇인지 찾아보세요. 똑같이 대학에 가더라도 자신의 꿈과 적성에 맞는 대학에 가는 게 훨씬 좋을 테니까요. 진로와 목표만 확실하다면 어떠한 장애와 고난을 맞닥뜨리더라도 극복해나갈 수 있을 거예요.

"스피드로는 누구에게도 지지 않아!"

광속룡
제트드래곤

제공 : 하이브로
글/그림 : 마젠타블랙

7월 18일 연재 시작 예정

애완용은 소중히!

글/그림
RK
(마젠타블랙)

DCC

왕의 딸로 태어났다고 합니다?

© DCC

'마젠타블랙'
작품

엘카림이
들어줄게!

공주문화대학(현, 공주대학교) 만화예술과를 졸업하고 2002년부터 byelone.com을 운영해오며 만화, 웹툰 <바이론(Byelone)>, <모티일기>, <바이론의 몽당연필>, <이런 날, 이런 나> 를 쓰고 그렸으며 다양한 온라인과 오프라인 매체와 일간신문에 만화, 웹툰을 연재 해오고 있다. 수상 경력으로는 1993년 제3회 서울국제카툰콘테스트에서 동상을 수상하였으며, 1997년 제1회 SOKI Cyber Illust전 특선, 1999년 제3회 동아-LG국제만화페스티벌 극화부문 가작 당선과 2002년 한국콘텐츠진흥원 우수만화 제작지원 사업에 선정되었고 당해에 한국통신(KT) 캐릭터 공모전에 동상을 수상하였다.

출간한 책으로는 <Byelone(바이론)>, <카툰레터 바이론>, <이런 날 이런 나> 등이 있으며 2009년에는 한국만화 100주년기념작가로 선정되었다. 지금은 일러스트 작업과 일러스트 에세이 <이런 날, 이런 나>를 브런치에 연재 중이며 웹툰 <어서와용> 연재를 준비하고 있다.

김도경 웹툰작가

현) byelone.com 운영

- (사)한국만화가협회 정회원
- 제11회 부천세계만화가대회 참여작가
- 한국만화 100주년 기념작가로 선정
- 제7회 홍대거리미술전 만화 전시부문 초청작가
 - 극화 <물고기의 꿈>
- 공주문화대학 만화예술과 졸업

대표작품
- <바이론(Byelone)>, <모티일기>, <바이론의 몽당연필>, <이런 날 이런 나> 글/그림

웹툰작가의 스케줄

김도경
웹툰작가의
하루

* 작업과 약속이 없는 날은 2시간 정도 건강과 체력을 유지하기 위해 탁구클럽에 가서 운동하고, 책과 영화를 보며 작품에 대한 영감을 얻습니다.

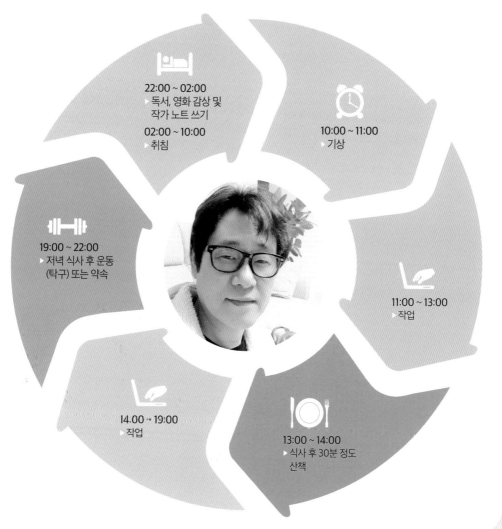

22:00 ~ 02:00
▶ 독서, 영화 감상 및 작가 노트 쓰기

02:00 ~ 10:00
▶ 취침

10:00 ~ 11:00
▶ 기상

19:00 ~ 22:00
▶ 저녁 식사 후 운동 (탁구) 또는 약속

11:00 ~ 13:00
▶ 작업

14.00 ~ 19:00
▶ 작업

13:00 ~ 14:00
▶ 식사 후 30분 정도 산책

중학교 시절부터
명랑만화를
만들다

▶ 어린 시절(왼쪽에서 두번째)

▶ 어린 시절(맨오른쪽)

▶ 대학 시절

어린 시절부터 그림 그리는 데 흥미가 있었나요?

군무원으로 공직생활을 하셨던 아버지께서 집에 종이를 많이 갖고 오셨어요. 제가 매일 그림만 그려서 어느 날부터 아버지께서 종이를 저에게 주지 말라고 어머니께 당부하셨다고 해요. 왜 그렇게 그림을 많이 그렸는지 저도 궁금할 정도네요. 초등학교 때는 교내 미술대회에서 대부분 최우수상을 탔으며 학급 미화부장을 많이 담당했던 기억이 납니다.

Question

중고등학교 시절은 어떻게 보내셨나요?

중학교 1학년까지 야구부에서 야구를 했는데 그때까지 학업 성적이 우수했어요. 식당을 하며 고생하시는 어머니의 권유로 야구를 그만두고 학업에 매진하게 되었죠. 3년 동안 평균 90점이 넘어 매달 학업 우수상을 탈 정도로 공부를 열심히 했던 기억이 납니다. 중학교 2학년 때는 노란 마분지를 표지로 해서 20장 정도 되는 명랑만화를 만들어서 학교에서 돌려본 기억이 있었는데, 만화가가 될 줄 알았다면 그 작품을 잘 보관해둘 걸 그랬어요. 지금은 잃어버리고 없어서 많이 아쉽기도 하네요.

처음부터 전공을 만화 관련 학과로 선택하셨나요?

공부를 잘하는 편이었기에 법대에 가서 사법고시를 준비해서 검사가 되고자 했었죠. 하지만 대학 시험에 불합격하면서 재수를 하게 됐어요. 그러면서 그림 쪽으로 진로를 바꾸었습니다. 당시엔 공주문화대학에 만화예술과가 전국에서 유일하게 있었죠. 거기에 진학하려고 서울에 있는 만화 미술학원에 등록해서 4개월을 준비하고 대학에 합격했습니다. 대학 시절에는 혼자서 만화와 관련 있는 책을 보면서 그림 공부를 많이 했어요.

Question **대학 시절 웹툰과 관련한 활동을 하셨나요?**

대학 시절 만화공모전은 빠지지 않고 참여했답니다. 그러다가 대학교 2학년 여름에 카툰 공모전에서 동상을 수상했었죠. 상금으로 받은 50만 원으로 졸업 작품집 제작으로 사용하고 아버지 겨울 외투를 사드렸던 기억이 나네요.

▶ 대학 시절

Byelone,
외로움아! 잘 가~

▶ 작업대

▶ 작업대

만화예술과를 졸업하고 바로 취업하셨나요?

대학교 2학년 졸업반일 때 여름방학 실습을 나간 곳이 바로 제 첫 직장이에요. 당시에 유명한 주간만화잡지였죠. 실습 때 회사에서 저를 잘 봐주셔서 실습이 끝나고 얼마 안 돼서 학교로 연락이 와서 졸업 전부터 출근하게 됐어요. 편집부에 소속되어 편집기자 겸 미술기자로 일했는데, 그때 잡지의 기획과 편집, 인쇄하는 과정을 모두 알게 됐죠. 물론 그림에 관심이 많았던 저에겐 그림이 인쇄되어 한 권의 책에 실리는 과정을 알게 된 것이 큰 도움이 되었고요. 그때 인쇄소도 가보고 제본되는 과정을 직접 보면서 이 분야의 전문가가 되려면 이러한 모든 과정을 알고 있어야 한다고 생각했던 거 같아요.

Question 본격적으로 웹툰의 세계에 들어서게 된 과정을 알려주세요.

만화에 뿌리를 두고 있는 웹툰을 시작하게 된 이유는, 제 생각과 이야기를 세상과 소통하고 싶어서였죠. 출판매체보다 인터넷매체가 발전하던 그 시절, 만화 '바이론'(Byelone)을 우선 50여 편을 만들어 제 홈페이지를 비롯해 다른 매체(만화조선, 코믹스투데이, 애니콜랜 등)에 연재하기 시작했죠. 다행히 좋은 반응을 얻어 단행본을 출간하게 되었고, 그 단행본 출간을 계기로 일간신문에도 '모티일기'라는 작품을 일일연재하게 됐고요.

Question 이제까지 작품 중에서 가장 애착이 가는 작품은 무엇인가요?

제가 글을 쓰고 그림을 그린 첫 작품 <바이론, ByeLone>이 가장 기억에 남네요. 20년 전 작품인데, 그 당시의 저의 세계관은 '사람들이 점점 고립되고 외로워진다'였어요.

실제로 지금까지 인간의 고독을 평생의 화두로 삼고 작품을 해오고 있네요. 그 당시 세상의 모든 사람을 외로움에서 벗어나게 해주는 캐릭터를 만들고 싶었죠. 그래서 '외로움아, 잘 가'라는 의미로 캐릭터 이름을 'Bye~ Lone'으로 지었습니다. 비록 외로움에 대한 주제는 많이 다루지 않고 독자들에게 재미와 위로를 주고 싶어 주제와 벗어난 작품들도 많지만, 그래도 이 작품을 통해 많이 알려졌고 신문에 3차례나 만화를 연재할 수 있었어요. 온라인과 오프라인 매체에 연재할 때 홈페이지 게시판이나 메일로 독자분들의 응원과 격려의 메시지를 받을 때 가장 보람을 느꼈었죠. 만화를 그려서 돈을 벌고 그 돈으로 아들에게 맛있는 걸 사줄 때도 굉장히 흐뭇했죠.

Question 웹툰작가의 길을 선택하고 걸어오시면서 특별한 멘토가 있었나요?

특별한 멘토는 없었어요. 만화에 대한 강한 열정이 있었기에 순수하게 저 자신이 만화가의 길을 결정했죠. 다만 롤모델이라고 한다면 <아기공룡 둘리>를 그리신 만화가 김수정 선생님이라고 할 수 있죠. 그분의 깔끔하고 정돈된 그림체가 좋았어요. 더 나아가 캐릭터 사업으로까지 확장하셔서 한국의 토종 캐릭터 '둘리'를 만들어 내셨잖아요.

Question 가장 인상 깊게 보신 웹툰은 무엇이었나요?

<이말년 시리즈>예요. 내용보다는 그림체의 파격에서 많은 것을 느꼈죠. 앞으로의 시대는 자기만의 색깔을 얼마나 효과적으로 보여주느냐가 중요하거든요. 정형화된 작화의 많은 부분은 AI가 담당해줄 겁니다. 따라서 앞으로 웹툰작가에겐 자기만의 이야기를 개성 있게 연출하고 재미있게 표현하는 감각이 무엇보다 중요해지겠죠.

독자는 함께
작품을 만들어가는
동료 작가

▶ 작업하는 모습

▶ 한국만화박물관 명예의 나무에 전시된 작가의 캐릭터

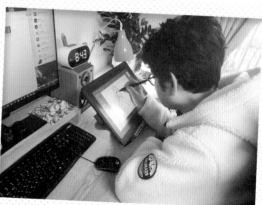
▶ 작업하는 모습

Question 스트레스를 어떻게 해결하시나요?

직업적으로 받는 스트레스를 풀기 위해선 무엇보다 운동이 필요해요. 저는 탁구를 16년째 하고 있는데 뭉친 어깨와 허리를 풀어서 그날의 육체적 스트레스를 풀죠. 또한 다양한 직업을 가진 사람들과 교류하면서 친분도 쌓고 사람들이 어떻게 살아가는지도 알게 되는 점도 좋고요. 근력운동도 틈틈이 병행하면 일하는 데 큰 도움이 돼요.

Question 웹툰의 미래에 대해서 어떻게 생각하시나요?

앞으로는 정지된 영상이 아닌 움직이는 영상 웹툰의 시대가 올 것으로 생각해요. 짧고 긴 애니메이션의 시대가 대중화되리라 예측해 봅니다. 물론 종이책이 남아 있듯 웹툰도 남아 있겠죠.

Question 웹툰작가로서 직업적 태도나 철학이 있으신지요?

시대가 많이 변했어요. 작가는 독자들 위에 군림하여 가르치려 하지 말고, 독자를 함께 작품을 만들어가는 동료 작가라고 여기는 열린 마음을 갖춰야 합니다. 독자들의 수준이 크게 높아졌거든요. 오히려 많은 독자에게 배운다는 생각을 가지면 악플에도 의연해질 수 있죠. 독자들을 향한 존중과 함께 프로페셔널한 면을 개발해 나간다면 밸런스가 좋은 작품이 많이 나올 거라고 봐요. 그리고 결국엔 이 일이 사람에 관한 이야기이기 때문에 '사람과 삶에 관한 관심과 사랑'이 늘 밑바탕이 되어야 합니다.

 웹툰작가로서 앞으로 목표는 무엇인가요?

　인간미 물씬 나는 재미있고 공감되는 작품을 계속해나가고 싶고, 유명하고 영향력 있는 웹툰작가로 자리매김한다면 후학을 양성하고 싶은 계획도 있고요. 대단한 비전은 아니지만, 이미 왔고 앞으로 더 크게 펼쳐질 영상시대와 메타버스 시대에 걸맞게 스토리텔링 능력을 더 키워나갈 생각입니다. 웹툰을 포함한 모든 콘텐츠의 핵심 원천은 결국 '이야기'거든요. 이 이야기가 '창의적인 솔직함'만 갖추고 있다면 시대의 변화에 맞추어 재미있고 흥미로운 웹툰과 웹애니메이션, 가상현실을 만드는 원천 IP가 될 거로 생각합니다. 그리고 여전히 고립되고 외로운 현대인에게 외로움을 이겨낼 수 있는 따뜻한 작품을 전하는 작가로 남고 싶어요.

Question **진로로 고민하는 청소년들에게 해주고 싶은 말씀은?**

　늘 자기만의 이야기를 만들고 외칠 수 있어야 해요. 영상디자인과를 진학한 제 아들에게도 웹툰을 해보라고 권합니다. 너만의 이야기로 세상을 향해 외쳐 보라고. 꿈을 꾼다는 것은 자연스러운 일이에요. 그 꿈을 여러분들이 가지고 있는 '창의력'과 '솔직함'이란 붓으로, '세상'이라는 도화지 위에 건강하고 예쁘게 그려 나가길 바랍니다. 세상에 목소리를 내는 데 가장 중요한 것은 용기예요. 용기 있게 외치세요. 그러면 여러분의 솔직함은 이미 작품으로 세상을 물들이고 있을 겁니다. 여러분은 이미 훌륭한 '웹툰 크리에이터'입니다.

'김도경' 작품

어린 시절에 바이올린이나 사물놀이 등과 같은 예술 활동을 배우면서 사람들과 소통하고 협동하는 의미를 익혔다. 또한 그림을 그리거나 무언가를 만들어서 가족이나 친구들에게 보여주는 것을 좋아했다. 문화와 예술의 중요성을 강조하시던 아버지는 만화가의 직업에 대해서도 매우 긍정적이셨다. 학창 시절 친구들과 즐겁게 보내며 감정 교류를 많이 한 것이 현재의 작품에도 큰 영향을 주고 있다. 초등학교 시절부터 만화가 꿈이었기에 큰 고민 없이 애니메이션과에 진학하였으나, 출판 만화를 하고 싶었기에 대학 강의에 큰 흥미를 느끼지 못했다. 군 제대 후부터 광고회사와 웹 소설 삽화 등의 외주작업을 진행하던 중, 강풀 작가의 작품 <무빙>의 배경 작업에 참여하기도 했다. 어려운 시간을 보내다가 '다음 웹툰 공모전'에 <옥상정원> 작품을 올리고 본선까지 올라가면서 '제우 미디어'와 계약 후에 '카카오 페이지'에서 정식 연재를 하게 되었다.

--

원태룡 (사삥) 웹툰작가

현) 마케팅, 게임, 교육 회사 등 각종 업체와 외주작업
• 다음 웹툰 '강풀 - 무빙' 배경 작업
• '다음 웹툰 공모대전 7' 본선 진출
• 카카오 페이지에서 '옥상정원' 연재
• 군 복무 중 안보 만화로 3군 사령관 수상

웹툰작가의 스케줄

원태룡
웹툰작가의
하루

* 직업 특성상 생활 패턴이 불규칙하지만, 보통 밤에 활동하고 낮에 잠을 자는 경우가 많습니다.

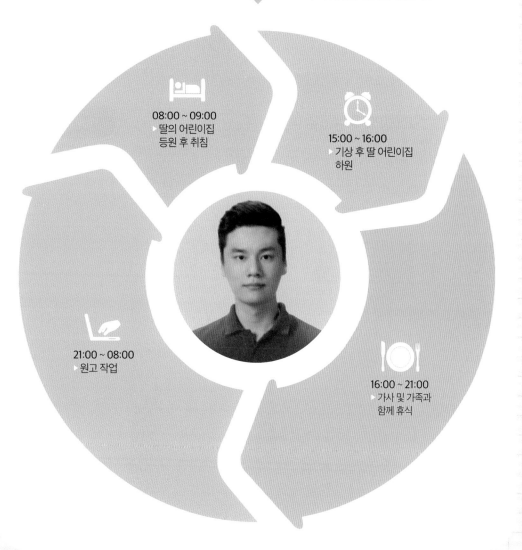

08:00 ~ 09:00
▶ 딸의 어린이집
등원 후 취침

15:00 ~ 16:00
▶ 기상 후 딸 어린이집
하원

21:00 ~ 08:00
▶ 원고 작업

16:00 ~ 21:00
▶ 가사 및 가족과
함께 휴식

자유롭고
편견 없는 아버지가
나의 멘토

▶ 돌사진

▶ 어린 시절

▶ 어린 시절 부모님과 함께

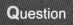 **Question** 어린 시절에 어떤 성향의 아이였나요?

좋게 표현하면 명랑하고 적극적인, 나쁘게 표현하면 정신없고 집중력이 없는 아이였죠. 그래서 야단도 많이 맞았고 초등학교 생활 기록부에 산만하다는 내용이 적혀있는 정도였지만, 항상 긍정적으로 지냈던 거 같아요. 바이올린이나 사물놀이 등 예술 활동을 배우면서 사람들과 협동하는 법을 익혔죠. 평소에는 그림을 그리거나 무언가를 만들어서 사람들에게 보여주는 것을 좋아했답니다.

Question 어린 시절 흥미를 느낀 분야가 있으셨나요?

아버지께서 영화나 공연 등의 예술 활동은 물론, 게임과 만화 등의 서브 컬쳐를 즐기는 것에도 거부감이 없으셨어요. 오히려 장려하신 덕분에 자연스럽게 그러한 분야에 관심을 가지게 되었죠.

Question 중고등학교 생활에 대해서 말씀해주세요

우등생은 아니었지만, '나에게 주어진 일로 욕은 먹지 말자'라는 마음으로 중간 성적은 유지했답니다. 낯을 가리지 않고 긍정적인 사고를 지닌 덕에 공부를 잘하는 친구와 노는 것을 좋아했고, 모두와 큰 문제 없이 잘 지냈던 거 같아요. 중고등학교 시절 특별히 동아리나 교내활동을 한 것은 없었어요. 다만 학업과 미술 공부를 소홀히 하지 않았고, 교우 관계를 잘 유지해서 인생을 함께 살아갈 친구들을 만든 것이 큰 밑거름이 되었죠.

중고등학교 시절 진로에 도움이 될 만한 활동이 있었나요?

저는 제 작품 속에 학창 시절의 삶이 자연스럽게 녹아 있다고 생각해요. 학창 시절을 즐겁게 보내며 친구들과 감정 교류를 많이 한 것이 작품을 만드는 데에 큰 도움이 되었습니다. 물론 입시 만화학원에 다니며 기술적인 요소를 배운 것도 꼭 필요한 일이었죠.

장래 희망을 놓고 부모님과 마찰은 없었나요?

부모님께서는 무엇을 하든 사회가 만든 규칙을 잘 지키며 남들에게 피해를 주는 일만 하지 말라고 가르치셨고, 제가 하고자 하는 일을 전적으로 믿고 지원해주셨습니다. 아버지께서는 문화/예술의 중요성을 항상 강조하셨기에 제가 만화가를 목표로 하는 것에 매우 긍정적이셨죠. 저 자신도 어려서부터 그림을 그리거나 무언가를 만들어서 가족이나 친구들에게 보여주는 것을 좋아했었고요. 어릴 때 부모님께서 커서 뭐가 되고 싶은지 물어보셨을 때 별 뜻 없이 만화가가 되고 싶다고 말했었는데 좋아하셨던 기억이 있어요. 그래서 초등학교 입학한 뒤로는 장래 희망란에 항상 '만화가'라고 적게 되었죠.

진로를 결정할 때 가장 영향을 많이 준 멘토가 있으신가요?

제 인생의 멘토는 아버지입니다. 생전 아버지의 가르침 덕분에 자유롭고 편견 없는 사고방식과 긍정적인 마음가짐을 가질 수 있었어요. 그것이 고민 없이 진로를 결정할 수 있는 원동력이었죠.

Question

애니메이션과를 선택하시게 된 이유는 무엇인가요?

초등학교 때부터 장래 희망을 만화가로 정했었죠. 그 이후로 변한 적이 없기에 큰 고민 없이 해당 입시를 준비하였고, 만화 애니메이션과에 진학하였습니다.

Question

미대와 애니메이션 학과의 입시 전형 방법이 궁금합니다.

미대는 수능점수와 실기시험점수를 일정 비율로 합산하여 합격 여부를 가립니다. 따라서 수능 공부와 함께 실기시험을 준비해야 해요. 다양한 장르의 시험이 있으며 만화/애니메이션 관련학과의 경우, 시간 내에 도화지 한 장짜리 만화를 완성하는 '컷 만화', 특정 상황과 주제를 하나의 그림으로 그리는 '상황표현' 등의 시험을 보게 되죠. 다만 현재 입시 형태와는 다를 수 있습니다.

만화가 길의
절벽에서 마지막
기회를 만나다

▶ 학창 시절 크로키하는 모습

▶ 고등학생 시절 모습

▶ 대학생 시절 모습

Question 대학 생활은 어떻게 보내셨나요?

부끄러운 이야기지만 불성실한 대학 생활을 했어요. 웹툰 시장이 크고 체계화되어 있는 지금과 달리, 당시에 만화가는 불안정한 직업이었죠. 강의 커리큘럼이 애니메이션, 게임 원화 쪽 교육으로 치중되어 있었어요. 출판 만화를 하고 싶었던 저는, 대학 강의에 큰 흥미를 얻지 못하여 학업보다는 동아리 활동에 빠져서 학점관리를 제대로 하지 못했답니다.

Question 대학 시절 특별한 동아리 활동이 있었나요?

음악 동아리 활동을 열심히 했었어요. 대학을 휴학하고 나서도 한동안 친구들과 음악을 만들고, 사람들 앞에서 공연하곤 했죠. 타 대학교 축제나 지역행사 등에서 공연했던 기억이 있어요. 워낙 오래전 일이라 아쉽게도 사진은 남아 있지 않네요.

Question 웹툰작가로 정착하시기까지 과정이 수월했나요?

군 제대 후부터 광고회사, 웹 소설 삽화 등의 외주작업을 진행하였고, 연이 닿아 강풀 작가님의 작품 <무빙>의 배경 작업에 참여했었어요. 그 후 장편 데뷔를 위해 오랜 시간 작품을 준비했지만, 뜻대로 되지 않아서 생계를 위해 건설 현장 잡부나 대리운전 등의 일을 했습니다. 사실 이때 저는 펜을 꺾고 본격적으로 다른 기술을 배워 취직할 생각을 하고 있었답니다. 그러던 중 '다음 웹툰 공모전'에 관한 기사를 보았고, 마지막으로 내가 하고 싶은 일을 해보자는 마음으로 퇴근 후 자는 시간을 쪼개서 원고 작업을 했습니다. 육체적으로는 힘들었지만, 하고 싶은 일을 한다는 생각으로 즐겁게 작업했죠. 어차피 만

화를 그만둘 생각을 했기에 꼭 해내야 한다는 부담감 없이 제 마음대로 원고를 만들어 송고했습니다. 그렇게 만든 작품이 감사하게도 공모전 본선까지 올라가게 되었고, 출판사의 눈에 띄어 장편 작품 데뷔를 할 수 있었어요.

 웹툰작가 데뷔에 관하여 좀 더 자세한 설명을 듣고 싶습니다.

　작가로서 에이전시 계약까지는 성공하였으나 이후 장편 데뷔가 여러 차례 불발되며 몇 년간 여러 가지 일을 전전하였습니다. 2018년 집과 거리가 먼 회사에 취직하는 바람에 주말부부 생활을 하게 되었고 퇴근 후에 남는 시간이 늘어나다 보니 취미 그림을 많이 그리게 되었습니다. 그러던 중 공모전 소식을 접하고 마침 취미로 만들던 작품도 있었으니 결과에 연연하지 말고 편하게 만들어 송고해보자는 마음가짐으로 퇴근 후 여가 시간을 모두 사용하여 공모전 원고를 완성했습니다. 그렇게 만든 작품인 <옥상정원>이 본선까지 올라가는 성적을 내게 되었죠. 그 성적을 바탕으로 '제우 미디어'와 계약 후에 '카카오 페이지'에서 정식 연재를 하게 되었습니다.

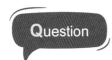 **웹툰작가로서 가장 중요하게 생각하시는 직업적 철학은 무엇인가요?**

　어떤 장르의 작품이든 세상을 이롭게 하고 사회가 좋은 방향으로 나아갈 수 있는 작품을 만들어야 한다고 생각해요. 돈벌이를 위해 누군가에게 피해를 주거나, 사회적 분쟁을 만들 의도로 작품을 제작해선 안 된다고 봐요.

Question 작품을 어디에서 관리해주고 어디에 연재하나요?

제 작품을 관리해주는 출판사는 '제우미디어'입니다. 소설이나 컴퓨터 서적 등을 출판하는 회사죠. 작품이 연재되는 곳은 '카카오 페이지'로 웹툰과 웹 소설을 주력으로 하는 플랫폼이에요.

Question 현재 근무환경과 수입은 어떤가요?

재택근무를 하고 있고 원고를 꼼꼼히 검수하여 주는 좋은 출판사를 만나서 근무환경은 좋아요. 다만 제 작품이 큰 인기를 얻지 못했기에 수입이 높은 편은 아닙니다. 실제로 유명작가와 그렇지 못한 작가의 양극화가 생각했던 것보다 훨씬 심하답니다.

Question 웹툰작가에 대한 오해와 진실이 있다면 무엇인가요?

예전보다 웹툰 등 콘텐츠 시장의 크기가 커진 것은 사실입니다. 하지만 웹툰작가가 된다고 무조건 경제적으로 여유로워지는 건 아니에요. 미디어에 노출된 유명작가들처럼 높은 수입을 올리는 작가는 극소수에 불과하죠. 단지 큰돈을 벌기 위해 웹툰작가가 되고 싶다고 생각한다면 조금 더 고민해봐야 할 거예요.

우리 아빠는 웹툰작가예요

▶ 자택근무 모습

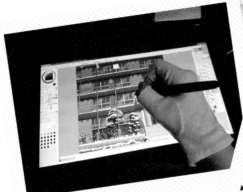

▶ 작업 중

▶ 작업 중

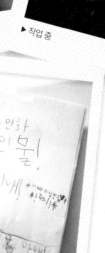

▶ 어린 딸이 써준 글

 스트레스를 어떻게 푸시나요?

일과를 끝내고 자기 전에 혼자 술 한잔을 하며 게임을 하거나 영화 보는 것을 즐깁니다. 휴일에는 보통 가족과 함께 시간을 보내고요.

 가장 기억에 남는 작품에 관한 소개 부탁드립니다.

장편 데뷔작인 <옥상정원>이 가장 기억에 남아요. <옥상정원>은 사회적 편견으로 상처받으며 살아온 주인공이 진심으로 사랑하는 사람을 만나 상처를 치유하고, 더 나아가 자신의 삶을 찾아가는 이야기입니다. 각자 생각과 가치관이 다르더라도 모두가 서로를 이해하고 존중하며 사랑하는 세상이 되길 바라는 마음으로 만들었죠.

Question 일하시면서 보람을 느끼실 때도 있고 힘드실 때도 있을 텐데요?

딸이 친구들에게 "우리 아빠는 웹툰작가예요"라고 자랑하고 다닐 때, 독자들이 작품에 몰입하여 등장인물을 응원하고 격려하는 댓글을 남길 때 큰 보람을 느끼죠. 하지만 이해와 사랑을 담은 이야기를 만들고자 하였는데 가끔 내용을 정반대로 해석하여 누군가를 공격하고 분쟁을 일으키는 댓글이 올라올 때면 안타깝고 가슴이 아픕니다.

Question

작가로서 앞으로 인생의 비전은 무엇인가요?

돈을 많이 벌진 못하더라도 아빠가 자기 일에 최선을 다하는 사람이라는 걸 딸이 인정해주는, 딸에게 부끄럽지 않은 작가가 되고 싶어요. 그리고 앞으로 제 작품이 세상을 조금이라도 따뜻하게 만들 수 있었으면 좋겠습니다.

Question

목표를 실천하기 위한 활동에 대해서 알고 싶습니다.

큰 공백기 없이 오랫동안 작품 활동을 이어가고 싶죠. 그러기 위해서 항상 새로운 분야를 공부하고 사회 각지에서 열심히 살아가는 사람들을 만나 배움을 얻고자 합니다. 나중에 작가를 은퇴하게 된다면 아내와 공기 좋은 동네에 살면서 작은 포장마차를 차리고 싶기도 하고요.

 주변에서 웹툰작가를 하겠다고 하는 사람이 있으면 어떻게 하실 건가요?

'나도 웹툰작가나 해볼까?'라는 가벼운 마음으로 도전하기엔 위험부담이 큰 직업이라고 생각해요. 작품을 만들기 위한 준비과정만으로도 엄청난 시간과 노력이 필요하거든요. 심지어 그 노력이 아무런 성과도 없이 물거품처럼 사라지는 일도 많고요. 다만, 진심으로 만화라는 문화를 사랑하고 자신만의 이야기를 만들어 남들에게 보여주고 싶다는 꿈을 품은 사람이라면 그 꿈을 좇았으면 합니다. 그 도전 자체로도 행복하고 삶의 원동력을 얻을 수 있기에, 본인만 포기만 하지 않는다면 그 꿈은 분명 이루어질 겁니다.

Question 인생의 선배로서 청소년들에게 해주고 싶은 말씀 부탁드립니다.

저도 자식을 키우고 있답니다. 여러분이 지금까지 잘 자라줬다는 것이 얼마나 대견하고 멋진 일인지 알고 있죠. 본인이 얼마나 아름답고 소중한 존재인지를 항상 기억하세요. 힘들고 괴로운 일도 있겠지만, 그보다는 즐겁고 신나는 일들을 마음에 품으며 자기의 길을 걷다 보면 행복한 꿈이 여러분 옆에서 실현될 거예요.

'사뼹' 작품

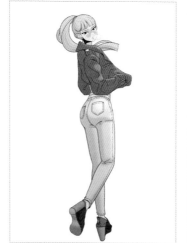

어렸을 적부터 그림이나 피아노처럼 혼자 할 수 있는 활동이 적성에 맞았다. 학교를 마치면 집에서 만화책을 읽거나 피아노 학원에서 피아노 치는 걸 좋아했다. 초등학생 때부터 만화를 좋아해서 그림을 그리기 시작했고, 중학교 시절 만화 작법서를 보면서 반 친구들의 마음을 사로잡는 만화를 그리기 시작했다. 고등학생 때 만화 동아리 활동을 하면서 만화를 좋아하는 친구를 사귀었고, 만화와 관련한 대외적인 활동을 하면서 만화를 더 사랑하게 되었다. 만화에 음악적 요소를 접목하고 싶어서 대학에선 클래식 작곡을 전공하였다. 하지만 결국 음악대학을 자퇴하고 만화 대학에 진학하여 웹툰작가의 소양을 익히게 된다. 그리고 네이버 도전 만화에 개그 만화를 연재하는 과정을 통해 본격적으로 웹툰작가의 길로 들어섰다. 현재 연재 플랫폼인 카카오 페이지에서 <자본주의가 낳은 괴물>을 연재하고 있다.

조아진 웹툰작가

현) 카카오 페이지 <자본주의가 낳은 괴물> 연재 완결
• 일산 애니포스 입시 포트폴리오반 강사
• 청강문화산업대학교 만화콘텐츠스쿨 중퇴
• OO 음악대학 (클래식 작곡) 중퇴

수상
• LG사이언스랜드 과학만화 UCC 공모전 대상
 과학기술정보통신부 장관상 수상

웹툰작가의 스케줄

조아진
웹툰작가의
하루

06:00 ~ 13:00
▶ 취침

13:00~14:00
▶ 기상 및 작업 준비

04:00 ~ 05:00
▶ 작업 종료 및 운동
05:00 ~ 06:00
▶ 자유 시간

14:00 ~ 18:00
▶ 원고 작업
18:00 ~ 19:00
▶ 식사

24:00 ~ 04:00
▶ 원고 작업

19:00 ~ 23:00
▶ 원고 작업
23:00 ~ 24:00
▶ 저녁 식사

음악 대학에서
만화 대학으로
옮기다

▶ 어린 시절

▶ 어린 시절 아버지와 함께

▶ 어린 시절 동생이랑

어린 시절에 어떤 성격의 아이였나요?

　어릴 때 저는 고집이 세고 내성적이었어요. 유치원에 안 가겠다고 난리를 쳐서 초등학교에 입학하기 전까지 어린이집이나 유치원에 가본 기억이 없을 정도예요. 그래서 상상하거나 그림을 그리면서 혼자 시간을 많이 보냈어요. 어릴 때 우리 집이 비디오 가게였는데 만화영화를 마음껏 볼 수 있었기 때문에 더욱더 혼자만의 세계에 빠졌던 것 같아요. 초등학교에 입학했을 때 제가 워낙 내성적이다 보니 부모님께서 제 성향을 바꾸기 위해 노력을 많이 하셨죠. 태권도 도장도 보내셨지만, 제가 또 고집을 피워서 안 갔어요. 마지막엔 피아노 학원에 다니게 하셨는데, 제 적성에 맞았는지 재미있게 다녔어요. 생각해보면 어렸을 적부터 그림이나 피아노처럼 혼자 할 수 있는 활동이 적성에 맞았던 거 같네요.

어릴 때부터 그림이나 글에 관심이 많았나요?

　웹툰작가라는 직업이 무색하게 어렸을 때 저는 미술에 흥미가 없었어요. 왜냐하면 제가 그리고 싶은 그림을 그리게 해주지 않았으니까요. 미술 선생님이 무서웠기 때문에 미술 과목을 더 안 좋아했죠. 방과 후에 집에서 만화책을 읽거나 피아노 학원에서 피아노 치는 걸 좋아했어요. 초등학생 때는 피아노 콩쿠르에 나가서 상도 받았고요. 어렸을 때부터 음악도 만화만큼 관심이 많았던 거 같네요.

만화를 좋아하게 된 과정을 좀 더 자세히 설명해 주세요.

초등학생 때부터 만화를 좋아해서 그림을 줄곧 그렸지만, 제대로 만화를 공부하기 시작한 건 중학생 때부터였어요. 반 친구 하나가 만화 작법서를 보면서 그림을 그리고 있었는데 그걸 보고 저도 서점으로 달려갔어요. 만화 작법서가 있다는 걸 그때 처음 알았거든요. 그때부터 만화를 그리면서 반 친구들한테 보여주기 시작했어요. 친구들이 어떤 내용을 좋아할까? 어떤 그림을 좋아할까? 고민하면서 매일 그렸어요. 나중에는 반 친구들이 다음 화 언제 나오냐고 재촉했죠. 중학생 때부터 마감에 시달렸답니다.

Question

중고등학교 시절을 어떻게 보내셨나요?

중학생 시절 저는 매우 뚱뚱했어요. 그래서 혼자 만화를 그리고 있으면 '오타쿠'라고 놀리는 친구들도 있었죠. 그때 같이 놀던 친구들이 있었는데, 그 친구들 덕분에 성격이 외향적으로 바뀌었어요. 편견 없이 저를 대해주었기 때문에 편하게 놀 수 있었거든요. 고등학생이 되면서 살이 빠지니까 자신감도 가지게 됐고, 그 덕분에 동아리 활동도 하게 됐어요. 동아리는 당연히 만화 동아리였어요. 거기서 처음으로 만화를 좋아하는 친구를 사귀게 됐어요. 그전까지는 항상 혼자 만화를 그렸는데, 같이 만화를 좋아하는 친구가 있어서 정말 좋았어요. 실제로 동아리 활동이 실력 향상에 큰 도움이 되진 않았어요. 전문적으로 만화를 가르쳐주실만한 선생님이 안 계셨거든요. 하지만 만화 관련 행사에 참석하는 등, 만화와 관련한 대외적인 활동을 하면서 만화를 더 사랑하게 되는 계기가 됐죠.

부모님이 기대하셨던 직업도 있었을 텐데요?

저는 어렸을 때부터 만화가가 되고 싶었어요. 그런데 어머니는 별로 좋아하지 않았어요. 제가 어렸을 때만 해도 만화가는 잘 먹고 잘사는 직업이 아니었거든요. 하지만 아버지는 항상 절 응원해주셨어요. 아버지는 제가 어떤 직업을 갖기를 바라시기보다 무슨 일이든 열심히 몰두하는 사람이 되길 바라셨죠. 그래서 제가 열심히 노력하는 모습 그 자체를 응원해주셨어요. 처음 웹툰작가로 데뷔했을 때, 저보다 아버지가 더 좋아하셨던 거 같아요. 웹툰작가가 되기 위해서 제가 얼마나 열심히 노력했는지 누구보다 잘 아셨거든요.

학창 시절에 특별한 에피소드가 있었나요?

고등학생 때 양호실 청소를 담당했던 적이 있어요. 양호실 청소는 이른 아침에 해야 했죠. 그래서 선생님들도 출근하지 않는 시간에 등교해서 양호실을 청소했어요. 근데 그게 참 좋았거든요. 새벽 공기를 맡으면서 텅 빈 거리를 걸어서 등교하는 느낌이 좋았죠. 아직 어두운 학교 복도를 걸어서 올라가면 양호실 문틈으로 따뜻한 빛이 새어 나오는 게 보여요. 문을 열고 들어가면 은은한 소독약 냄새가 저를 맞아줘요. 양호 선생님도 양호실 문만 열어놓고 나가시기 때문에 아무도 없는 양호실을 혼자 청소했죠. 보는 사람은 없었지만 구석구석 열심히 청소했어요. 다른 사람들은 하루를 시작하지도 않았는데 저는 일과를 하나 끝내고 있다는 게 좋았답니다. 별거 아니지만, 하루를 '성공'으로 시작할 수 있다는 느낌이 좋았어요. 컨디션이 안 좋은 날에도 양호실 청소를 잘했다는 뿌듯함이 하루를 좋게 만들어줬어요. 그래서 저는 지금도 하루를 청소로 시작해요.

Question 처음에 만화와 관련된 학과에 진학하지 않으셨다고요?

네. 사실 제가 처음 진학한 대학은 음악대학이었어요. 음악대학에서 클래식 작곡을 전공했어요. 그때 한창 손제호, 이광수 작가님의 <노블레스>나 김규삼 작가님의 <정글 고등학교> 같은 웹툰이 유행했는데, 만화에 음악적 요소가 가미되는 걸 보고 음악을 배우면 도움이 되겠다고 생각했었죠. 만화는 제가 이미 잘 그렸기 때문에 대학까지 갈 필요가 없다고 생각했어요. 좋게 말하면 자신감이 있었고, 나쁘게 말하면 오만했던 거죠. 음악대학을 자퇴하고 만화 대학에 가게 된 이유는 갈증 때문이었어요. 만화에 대해 더 많은 걸 배우고 실력을 갈고닦고 싶다는 갈증이요. 어중간한 작가가 되고 싶진 않았어요. 그래서 한국에서 가장 최고라는 만화 대학이 어디인지 알아봤습니다. 그리고 그해에 바로 원서를 넣어서 청강문화산업대학교에 입학하게 됐어요.

Question 청강문화산업대학교에서의 수업은 어떠셨나요?

제가 음악대학에 다니다가 왔기 때문에 학과 동기들이랑 나이가 많이 차이 났어요. 그래서 모범이 되려고 노력을 많이 했죠. 강의도 맨 앞에서 듣고, 제일 먼저 강의실에 들어가서 제일 늦게 나오려고 했어요. 만화에 대해 제대로 배우는 게 처음이다 보니 너무 재미있었어요. 그래서 더 열심히 한 것 같아요. 어렵고 힘들다는 강의만 찾아 듣고, 학점은 항상 최대 학점으로 채웠어요. 제가 못하고 힘들어하는 부분을 배워야 한다고 생각했거든요. 그러다 보니 버릴 강의가 없었어요. 과제가 많을수록 좋았고요. 많이 그리고, 많이 연습하고, 많이 공부할수록 제 실력도 좋아질 테니까요.

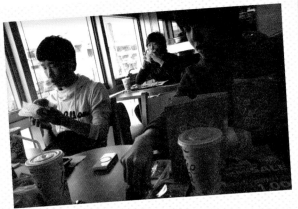
▶ 학창 시절 만화동아리 여장 코스프레

'웹툰작가'라는
직업이 나를 부른 것

▶ 학창 시절 친구들과 함께

▶ 디즈니 전시회에서

Question 웹툰작가를 선택하시게 된 결정적인 이유가 궁금합니다.

제가 이 직업을 선택했다고 생각하지 않아요. 이 직업이 저를 선택한 것 같아요. 입시 반에서 가르쳤던 학생들에게도 항상 했던 말이 있어요. 이 일을 내가 운명으로 받아들이면, 이 일 또한 나를 운명으로 받아들인다고요. 저는 항상 어떻게 하면 더 나은 작품을 그릴 수 있을지 생각해요. 만화와 진지하게 마주하고 나 자신과 대화하죠. 일상의 사소한 부분에도 깨달음이 있고, 깨달음을 얻기 위해 열심히 공부하는 겁니다. 생각지도 못한 곳에서 만화적 아이디어를 얻기도 하고, 연출이나 작화적 능력을 향상할 기회를 얻기도 하죠. 심지어 자면서도 작업하는 꿈을 꿔요. 육체적으로 또 정신적으로 너무 힘들기도 하지만, 이런 고통도 만화의 일부예요. 만화라는 일을 한없이 사랑하고 운명으로 받아들였기에, 만화도 저를 운명으로 받아준 거로 생각해요.

Question 웹툰작가로서 처음 희열을 느끼셨던 때가 언제였나요?

네이버 도전 만화에 작품을 연재했던 적이 있어요. 개그 만화였는데 많이 부족했지만, 매주 만화를 연재하면서 설레었죠. 다음 화는 어떤 이야기를 그릴까 고민하고, 열심히 그려서 업로드하면 그렇게 기쁠 수가 없었어요. 내가 그린 만화가 세상 밖으로 나가는 기쁨을 그때 느꼈죠. 그리고 웹툰을 업로드하려면 어떤 과정을 거쳐야 하는지, 작품이 올라가면 어떻게 노출이 되는지 등, 많은 걸 알 수 있었습니다.

만화의 길에 가장 크게 영향을 끼친 멘토가 있으셨나요?

　제게 처음으로 만화에 관한 가르침을 주었던 책이 있어요. 만화 작법서인데, 그 책을 쓰신 분이 박무직 선생님입니다. 만화 작법서라 하면 수도 없이 많은데, 그중에 박무직 선생님이 쓰신 작법서가 제게 가장 큰 도움이 됐죠. 박무직 선생님이 쓰신 책들에는 디지털 만화 작법에 관한 내용이나 만화 연출에 관한 내용뿐만 아니라, 해부학이나 만화인의 정체성과 같은 정신론에 관한 내용도 구체적으로 실려 있거든요. 박무직 선생님이 쓰신 작법서는 전부 샀어요. 안타깝게도 박무직 선생님을 실제로 뵌 적은 한 번도 없어요. 하지만 만화를 가르쳐줄 선생님이 없던 학창 시절, 저에겐 중요한 만화 선생님이셨어요. 제가 입시학원 강사로 일할 때, 제자에게 제가 갖고 있던 박무직 선생님 책을 주기도 했어요. 꼭 합격하라고. 그 제자도 지금 청강문화산업대학교에 다니고 있어요. 그리고 또 한 분 있어요. 제가 고등학교 3학년 때 담임 선생님이셨던 안혜경 선생님입니다. 고등학교 3년 내내 저를 믿어주시고 응원해주셨던 선생님이죠. 졸업하던 날 제 손을 잡고 선생님이 해주셨던 말이 생각나네요. "너같이 열심히 하는 아이는 어디서 무얼 하든 잘 할 수 있을 거야." 그 격려의 말씀이 지금도 저를 지탱해 주고 있답니다.

웹툰작가 이전에 경험하신 직업이 있었나요?

　음대 재학 시절에 우연히 만화 어시스턴트 일을 한 적이 있어요. 군 휴학을 하고 알바자리를 알아보던 중에, 어시스턴트 구직 공고를 봤거든요. 급여는 소위 말하는 열정 페이였지만, 만화에 대해 배울 수 있겠다는 마음에 지원했죠. 화실이랑 집도 엄청 가까웠어요. 제가 천주교 신지인데, 하느님이 인도해 주셨다고 생각할 정도로 운명 같았어요. 입대도 미루면서 약 2년간 어시스턴트로 일을 하면서 만화 실무 작업에 대해 많은 걸 배웠어요. 군대를 전역하고 음대 자퇴 후, 만화 대학교에 다닐 때는 만화 입시학원 강사를 했어요. <최상의 명의>라는 만화에 보면 수형도(樹型圖) 이야기가 나와요. 내가 눈앞에 있

는 사람 한 명에게 끼치는 영향이 여러 갈래로 뻗어나가서 수많은 사람에게 닿는다는 내용이거든요. 이 내용처럼 저도 앞으로 만화계를 이끌어갈 학생들에게 좋은 영향을 미치고 싶었어요. 그래서 쉬는 날에도 출근해서 자습하는 학생들을 봐줬어요. 학생들을 가르치면서 저도 많은 걸 배웠죠. 요즘 학생들의 만화에 관한 생각이나 태도 등도 알 수 있었고, 만화 선배로서 어떻게 나아가야 할지도 고민하는 시간도 됐고요. 그러다가 대학을 중퇴하고 1~2년간 여러 공모전에 지원하면서 데뷔 준비를 하다가 2019년도에 카카오 페이지와 계약하게 됐어요.

* 수형도(tree diagram, 樹型圖): 선형도형 중에서 점과 선으로만 연결된 것

Question 　**유능한 웹툰작가가 되기 위해서 어떤 준비가 필요할까요?**

웹툰작가로 데뷔하는 방법은 여러 가지가 있어요. 공모전을 통해 데뷔하거나, 내 작품을 보고 플랫폼으로부터 연락이 와서 데뷔하는 등, 작품의 수만큼이나 다양하답니다. 저의 경우, 타 플랫폼 공모전에 출품한 작품을 카카오 페이지에서 보고 연락이 와서 데뷔하게 됐죠. 하지만 웹툰작가가 되는 데 있어서 중요한 건 데뷔가 아니에요. 작가로서 얼마나 역량을 쌓는지가 중요하죠. 데뷔는 작가 생활이라는 산행에서 입구를 지나는 것에 불과해요. 데뷔라는 관문을 통과해도 웹툰작가로 생활하기 위해서는 계속해서 다음 작품을 그릴 수 있어야 해요. 많은 작가가 데뷔 작품이 끝난 후에 슬럼프를 겪어요. 따라서 데뷔를 목표로 달리기보다는 더 나은 작가가 되기 위해 달려야 한다고 생각해요. 그러다 보면 데뷔는 자연스럽게 따라온다고 봐요.

 Question 현재 하시는 일에 관한 자세한 설명을 듣고 싶습니다.

저는 현재 연재 플랫폼인 카카오 페이지에서 <자본주의가 낳은 괴물>을 연재하고 있어요. 마감을 위해 매주 1회 분량의 원고를 제출하죠. 보통 웹툰 작가의 일상은 이렇답니다. 먼저 원고 작업을 들어가기에 앞서, 미리 정리해둔 시놉시스를 바탕으로 글 콘티 작업을 해요. 그렇게 글 콘티가 나오면 웹툰 형식으로 콘티 작업을 다시 하죠. 필요에 따라 PD님에게 콘티에 대한 피드백을 받을 수도 있어요. 피드백을 받게 되면 PD님의 의견을 참고해서 대사나 연출 등을 수정해요. 콘티 작업이 끝나면 본격적으로 원고 작업에 들어갑니다. 스케치하고, 펜 터치를 해요. 펜 터치 작업이 끝난 원고에 채색 작업이 들어가요. 대부분 작가님이 채색 단계에서 어시스턴트의 도움을 받아요. 제 경우에도 밑 색 작업을 어시스턴트님이 도와주고 있어요. 그렇게 채색 작업이 전부 끝나면 최종 편집과 검토 작업을 합니다. 검토를 끝내고 원고를 제출하면 마감이에요. "와~ 마감이다!" 한 번 외치고 다시 글 콘티 작업을 시작해요. 일주일 주기로 끝나지 않고 계속되는 마감의 연속이 웹툰 작가의 일상이랍니다.

Question 웹툰작가에게 시놉시스가 그렇게 중요한가요?

플랫폼과 계약 후에 처음 했던 일은, 전체 시놉시스 수정 작업이에요. 어떻게 하면 더 재미있는 이야기가 될지 고민해서 수정 작업을 했죠. 시놉시스는 건물을 올리기 전 토대라고 보시면 돼요. 토대가 잘 다져져야 건물도 잘 올라갈 수 있잖아요? 그래서 대부분 연재 전에 시놉시스 수정 작업을 해요. 본격적으로 원고 작업이 시작되면 스토리를 수정하기 힘들거든요. 원고 작업이 육체적으로 힘들다면, 시놉시스 수정 작업은 정신적으로 힘들어요. 재미있다고 생각했던 진행을 수정해달라고 하면 좌절감이 느껴지거든요. 계속해서 스토리를 생각해야 하기에 머리가 아프기도 하고요. 하지만 그만큼 시놉시스 작업은 중요한 작업이고 재미있는 작업이랍니다.

 지금까지 했던 작품 중에서 가장 기억에 남는 것은 무엇인가요?

　모든 작품이 저한테 특별해요. 가장 기억에 남는 작품을 꼽기에는 제가 아직 신인 작가이기도 하고요. 지금 카카오 페이지에서 연재하고 있는 저의 데뷔작, <자본주의가 낳은 괴물>은 정말 우여곡절이 많았죠. 처음에 <자본주의가 낳은 괴물>은 개그 만화였어요. 그런데 카카오 페이지와 계약하면서 소년만화로 장르를 바꾸게 됐어요. 개그 만화 버전의 시놉시스가 재미없다고 했거든요. 그래서 시놉시스를 아예 소년만화로 갈아엎었어요. 그 과정에서 실수도 잦았고요. 아무래도 제가 처음 생각했던 방향과 다르게 수정하다 보니 어려움이 많았던 것 같네요. PD님이 원하는 방향이 무엇인지 제가 잘 감지하지 못하기도 했어요. 모든 게 처음이다 보니 많이 부족했어요. 그래서 후회되는 부분도 많고 아쉬운 점도 많지만, 그만큼 배운 점도 많답니다. 연재하면서 어떻게 하면 독자들이 더 재밌어할까 매일 고민했어요. 그림체를 정비하고, 스토리를 수정하고, 채색법도 연구했어요. 여러 시도를 했죠. 부족한 작품인 만큼, 발전하는 모습을 보여드리고 싶었거든요. 자본주의가 낳은 괴물을 연재하는 동안은 하루를 일주일처럼 보낸 거 같아요. 과학만화 공모전에 투고한 이유도 이런 경험을 살리고 싶어서였어요. 부족하다고 생각했던 부분이나 아쉬웠던 점을 보완하고 싶었거든요. 그래서 작업 기간을 여유롭게 잡고 차근차근 작업했어요. 그 덕분인지 대상을 탈 수 있었답니다.

▶ 카카오 엔터테인먼트 미팅차 방문

미치지 않으면 도달할 수 없다

▶ 청강문화산업대학교 입시 포트폴리오

▶ 작업 장면

▶ 웹툰 공모전 대상 입상작

웹툰작가의 근무환경이나 특징은 어떤 게 있을까요?

웹툰작가라는 직업의 가장 큰 특징은 '능동적'이라는 거예요. 모든 게 자기 자신한테 달려있어요. 원고 퀄리티부터 작업 시간, 컨디션 조절, 작업 노하우를 익히는 것까지 전부 본인에게 달려있어요. 오늘 내가 더 열심히 노력해야 내일 더 나은 원고를 그릴 수 있죠. 오늘 나 스스로 관리를 잘해야 내일 컨디션을 망치지 않아요. 작업 시간을 줄이면서 퀄리티를 높일 방법이 무엇이 있을까 스스로 연구해야 하죠. 어떤 게 베스트인지 그때그때 판단해서 작업해야 합니다. 능동적이라는 게 웹툰 작가라는 직업의 매력이면서 동시에 고충일 수 있겠죠.

Question **웹툰작가로 일하시면 새롭게 깨닫게 된 점이 있나요?**

데뷔 전에는 웹툰작가가 혼자서 일하는 직업이라 생각했어요. 하지만 막상 웹툰작가가 되고 보니 그게 아니더라고요. 혼자서는 한계가 있어요. 혼자 모든 작업을 하는 게 멋있는 거로 생각했는데, 다른 사람들의 도움을 받아야 더 멋진 작품이 나온다는 걸 알았죠. 애초에 혼자서는 웹툰이 세상 밖으로 나오지도 못합니다. 제가 웹툰을 그리는 일을 하듯이, 웹툰이 세상 밖으로 나오게 하는 또 다른 사람들이 있거든요. 웹툰은 많은 사람의 협업으로 독자에게 전달됩니다.

Question 가장 중요하게 생각하는 직업에 대한 좌우명이 있나요?

저에게 직업에 대한 좌우명은 바로 '불광불급(不狂不及)'이에요. 일을 하는 데 있어서 미치광이가 되지 않으면 그 목표에 도달하지 못한다는 뜻이죠. 고등학생 때 한문 선생님께서 직접 알려주신 교훈이에요. 제가 한자 외우는 걸 잘 못 해서 수업을 열심히 듣는 학생은 아니었는데, 한문 선생님께서 해주셨던 그 말씀은 어째서인지 뇌리에 박혔어요. 결국 그 교훈이 지금까지 제 인생의 길잡이가 돼주고 있어요. 정말 미친 듯이 해야 해요.

Question 작가로서 어떻게 스트레스를 푸시나요?

저는 노래방에서 노래를 부르거나 집에서 음악 듣는 걸 좋아해요. 노래는 록 음악을 많이 부르는데, 시원하게 소리를 지르고 나면 속이 시원해져요. 노래 부르는 걸 워낙 좋아해서 중학생 때는 하루에 노래방을 3번 가기도 했죠. 요즘에는 그렇게 자주 가지는 못하지만, 한 달에 2번은 꼭 가는 거 같네요. 음악을 들을 때는 클래식 음악을 주로 들어요. 클래식이랑 록은 비슷해요. 전율이 느껴지거든요. 주로 바로크나 고전 음악을 좋아하고, 낭만 음악은 작곡가를 가려서 듣는 편이에요. 가장 좋아하는 작곡가는 바흐예요. 음악대학에 다닐 때 대위법 강의를 좋아했거든요. 수학적 아름다움이라고 하는 사람도 있는데, 바흐의 음악은 신비로워요. 그리고 운동도 좋아합니다. 웹툰작가에게 운동은 필수라고 생각해요. 많이 앉아 있는 만큼, 운동을 꾸준히 하지 않으면 컨디션을 망치기에 십상이죠.

Question 일하시면서 보람을 느낄 때와 힘들 때가 언제인가요?

아무래도 독자들이 제 작품을 재미있게 봐주실 때 가장 보람을 느껴요. 그것보다 더 기쁜 일은 없어요. 반대로 힘들 때는 독자들이 작품을 재미없다고 할 때죠. 댓글이 정말 큰 힘이 되기도 하고, 상처가 되기도 해요. 데뷔하기 전에는 저는 악플에 시달리지 않을 거로 생각했어요. 댓글을 안 보면 그만 아닌가? 이런 생각도 있었고, 스스로 강철 멘탈이라 자부했거든요. 그런데 연재해보니까 악플에 흔들리지 않기가 너무 힘들어요. 별거 아닌 악플에도 데미지가 커요. 제 주변의 다른 작가님들을 봐도 악플에는 장사가 없는 거 같아요.

Question 웹툰작가로서 향후 목표나 인생의 비전을 듣고 싶습니다.

저는 독자들에게 훌륭한 메시지를 전달하는 작가가 되고 싶어요. 사람들에게 좋은 영향을 미치는 작가가 되고 싶은 거죠. 독자들에게 좋은 영향을 미치면 세상도 바꿀 수 있다는 생각입니다. 그러기 위해서는 더 나은 작가가 되어야겠죠. 저는 아직 많이 부족합니다. 더 재미있는 작품을 그리기 위해 노력해야 하고, 더 많은 사람이 제 작품을 볼 수 있도록 노력해야 해요. 그래서 지금 제일 큰 목표는, 최고로 잘 그리고 최고로 재미있는 작품을 그리는 작가가 되는 거예요. 거창하죠? 하지만 가장 본질적이고 근본적인 목표라고 생각해요. 물론 끝이 없는 목표이기도 하고요. 이 목표를 따라 열심히 노력하면 작가로서 많은 걸 이룰 수 있을 거로 생각해요. 큰 목표가 최고의 작가가 되는 거라면, 작은 목표는 제가 그린 웹툰이 드라마나 영화로 제작되는 겁니다. 다음 작품이 안 된다면 다다음 작품, 그다음 작품에서라도 꼭 이루고 싶어요. 제가 만든 웹툰이 드라마나 영화로 개봉한다는 건 상상만으로도 흥분되는 일이죠. 저와 함께 작업한 동료들, 그리고 제가 사랑하는 사람들과 함께 제 웹툰이 원작인 영화나 드라마를 꼭 보고 싶어요.

목표 달성을 위해서 어떤 활동을 하고 있나요?

　지금 저는 차기작 준비를 하고 있어요. <자본주의가 낳은 괴물> 원고 작업은 다 끝낸 상태거든요. 다음 작품은 더 재미있고 퀄리티 있게 만들기 위해 스토리부터 캐릭터 디자인까지 공들여 작업하고 있답니다. 시놉시스만 몇 번 수정했는지 모르겠어요. 스토리 아이디어는 수첩에 메모해놓았던 것 중에 골랐어요. 틈틈이 스토리 아이디어를 메모하는 수첩이 있거든요. 그림체도 스토리에 맞게 수정하면서 작화 공부도 하고 있고요. 항상 다음의 다음까지 생각하면서 열심히 작업하고 있어요.

직업으로서 웹툰작가의 매력은 무엇인가요?

　웹툰작가의 가장 큰 매력은 나만의 세계를 만들 수 있다는 거예요. 하나의 작품을 만들기 위해서는 하나의 세상을 만들어야 하거든요. 등장인물부터 배경, 심지어는 세계관까지 내가 만들 수 있어요. 그래서 연재하다 보면 인물이나 배경, 내가 그리는 모든 것에 애정이 갑니다. 나만의 세계를 만들 수 있다는 건 특별한 의미가 있죠. 내가 만드는 작품은 나밖에 만들지 못한다는 거잖아요. 내가 구상하고 내가 만든 스토리는 누구도 만들 수 없어요. 그래서 지금도 계속해서 새로운 작품이 나오는 거고요. 작가의 수만큼, 아니 그 이상으로 작품이 나올 테니까요. 스토리뿐만 아니라 내가 그리는 그림도 나만 그릴 수 있어요. 그림체는 각자 다르니까요. 이렇게 생각하면 웹툰을 연재한다는 건, 이 세상에서 오직 나만 할 수 있는 일이에요. 그렇기에 웹툰작가는 재미있고, 의미 있고, 또 특별한 직업이라 생각합니다.

웹툰작가를 희망하는 청소년들에게 해주고 싶은 말씀을 부탁드립니다.

　웹툰작가를 꿈꾸는 청소년 여러분! 사실 저도 이제 막 첫발을 내디딘 신인 작가입니다. 카카오 페이지라는 좋은 플랫폼에서 데뷔작을 연재했음에도, 저의 부족함으로 크게 성공하지 못했어요. 하지만 이 경험을 통해 저는 성장했습니다. 더 재미있는 작품을 그릴 수 있게 됐답니다. 웹툰작가의 삶이라는 산행에서 처음부터 험준한 산길을 만났다고 생각해요. 길이 험하다 보니 얼마 오르지 못했지만, 많은 걸 배웠답니다. 그래서 웬만한 돌부리에도 넘어지지 않는 작가가 되었다고 생각해요. 웹툰작가를 목표로 나아가다 보면 여러 난관에 부딪힐 거예요. 하지만 좌절하지 마세요. 그 난관 너머에는 더 나은 내가 기다리고 있으니까요. 고난과 역경이 계속된다고 느낀다면, 선택받았다고 생각하면 좋아요. 하늘이 나를 엄청난 사람으로 만들려고 한다고 생각하세요. 세상에 모든 위대한 사람들은 위대한 역경을 넘었다는 걸 잊지 마세요. 포기하지 마세요. 웹툰작가를 꿈꾸는 여러분을 응원합니다. 제가 힘들 때마다 되새기는 글이 있는데요. 이 글을 끝으로 마무리 짓겠습니다.

　　"아침에 햇빛을 받는 쪽은 저녁에 그늘이 빨리 들고, 일찍 핀 꽃은 먼저 진다는 사실을 명심하여라. 운명의 수레는 재빨리 구르며 잠시도 쉬지 않는다. 그 점을 기억하고 세상에 뜻이 있다면 잠시의 재난을 이기지 못해 청운의 뜻까지 꺾이는 일은 없어야 한다. 대장부는 언제나 가을 매가 하늘 높이 날아오르는 기상을 가슴에 품고 있어 천지가 좁아 보이고, 우주도 내 손안에 있는 듯 가벼이 여겨야 한다."

-다산 정약용이 아들 학유에게 쓴 편지 중에서-

'조아진' 작품

어린 시절 시골 산속에서도 살았고, 학교에 다닐 무렵엔 바닷가에서 살면서 친구들과 어울려 지냈던 경험이 나중에 이야기를 만드는데 큰 자양분이 되었다. 어릴 때부터 연습장에 그림 그리는 게 취미였고, 만화를 좋아하는 친구들이랑 만화를 그리면서 놀기도 했다. 하지만 실업계 고등학교로 진학하고 취업을 준비하면서 그림과 멀어졌다. 회사에 다니던 도중에 만화창작과가 있다는 걸 알고, 뒤늦게 대학에 진학하게 된다. 당시엔 웹툰 형식보다는 종이책 형식의 만화가 출판되던 상황이었기에 공모전 준비를 하는 등 재미있게 대학 생활을 보냈다. 데뷔작은 옴니버스 형식의 <귀야곡>, BL 장르의 <거짓말 같은 이야기>가 있으며 <소곤소곤> 작품은 네이버 데뷔작이다. 현재 네이버웹툰에서 <온실 속 화초> 시즌 2를 준비 중이다.

박정민 (옛사람) 웹툰작가

현) 네이버 <온실 속 화초> 연재 중
· 네이버 <성공한 덕후>
· 네이버 <완벽한 허니문>
· 네이버 <소곤소곤>
· 레진코믹스 <거짓말 같은 이야기>
· 레진코믹스 <귀야곡>으로 데뷔
· 청강문화산업대학 만화창작과 졸업

웹툰작가의 스케줄

박정민
웹툰작가의
하루

22:00 ~ 01:30
▸ 하루 마무리
01:30 ~
▸ 취침

08:00 ~ 09:30
▸ 기상 반려견 케어
▸ 방 청소
▸ 카페로 작업하러 출근

17:00 ~ 22:00
▸ 그림 작업

15:00 ~ 17:00
▸ 휴식 저녁 식사 및
취미생활

09:40 ~ 14:00
▸ 카페에서 작업

14:10 ~ 15:00
▸ 반려견 산책

'덕질'의 기질이
'성공한 덕후'의
밑거름

▶ 어린 시절

▶ 어린 시절

▶ 어린 시절

 Question 어린 시절 어떠한 환경에서 보내셨나요?

어린 나이에 청량산이 보이는 시골 산속에서도 살았고, 학교에 다닐 무렵엔 바다가 보이는 동네에서 다양한 환경을 접하면서 살았어요. 아침에 눈을 떠서 밖으로 몇 발자국만 나가면 보이는 바다에서 온종일 친구들과 놀았던 기억이 나네요. 워낙 또래 친구들과 어울려 밖에서 노는 걸 좋아해서 피부가 항상 까맣게 타 있곤 했어요. 그래서 별명이 '탄호떡'이라고 불리기도 했죠. 어릴 때는 마냥 놀기 좋다고 생각했지만, 나이가 들어 생각해보니 제 인생에서 큰 부분을 차지하는 추억가 되었네요. 그리고 그때 감정이 이야기를 만드는데 큰 자양분이 되었죠.

Question 부모님에 대한 기억도 말씀해주세요

아버지는 엄하신 편이어서 제가 통금 시간을 어긴 적이 거의 없었어요. 어머니는 따뜻한 분이셨죠. 어릴 때 어머니가 저를 항상 일터로 데리고 가셨어요. 그곳에서 엄마가 일이 끝나길 기다리면서 종이에 그림을 많이 그렸었죠. 참새를 그렸던 기억이 나는데, 엄마 말로는 제가 줄곧 참새만 그렸다고 해요. 그걸 보고 엄마가 잘 그린다고 항상 칭찬해줬던 기억도 납니다. 집안이 넉넉하진 않았지만, 항상 친구들을 불러서 생일파티도 해주셨어요. 정말 감사하죠.

Question 학창 시절에 좋아했던 과목이 있었나요?

학창 시절 저는 공부와는 거리가 먼 아이였죠. 그리고 미술 수업을 정말 싫어했어요. 수채화나 만들기 같은 걸 할 때 지루하다고 느꼈거든요. 중학교 때까진 체육을 가장 좋아했고, 그나마 시험 성적이 잘 나오는 도덕을 좋아했던 것 같아요.

Question 중고등학교 생활은 어떠셨나요?

중학교 때 담임 선생님께서 저를 '약방 감초'라고 부르셨어요. 그땐 그게 무슨 뜻인지 몰라서 엄마에게 여쭤보았더니 "네가 여기저기 다 껴서 노는 모양이구나."라고 하시더라고요. 고등학교 때도 친한 단짝 친구는 있었지만, 반 친구들과 두루두루 어울려 놀았던 것 같아요. 공부엔 재능도 흥미도 없었고요. 그래서 부모님께서도 일찍 언니와는 달리, 저에게 공부 말고 기술직에 종사하는 게 나을 것 같다고 말씀하셨죠. 어릴 때부터 연습장에 그림 그리는 게 유일하게 집중했던 취미였고, 중학교 때는 쉬는 시간에도 수업 시간에도 그림을 많이 그렸어요. 가끔 만화를 좋아하는 친구들이랑 한곳에 모여 만화를 그리고 놀았던 기억도 나네요. 그런데 고등학교 때는 그림을 안 그렸어요. 만화가가 될 생각이 전혀 없었던 상태였고, 실업계였기에 항상 취업 준비를 생각했었죠.

Q Question **학창 시절 특별한** 희망 직업이 있었나요?

중학교 때 장래 희망은 연예기획사를 운영하는 거였어요. 아이돌 그룹에 많이 빠져 있었죠. 그때 '엔터테인먼트'라는 개념을 잘 몰라서, '아이돌 육성'이라고 써낸 적도 있었고요. 하지만 부모님은 제가 기술직 종사자가 되길 바라셨어요. 고등학교 때는 장래 희망이란 거창한 목표는 없었고, 그냥 취업 나가서 돈도 벌고 사회생활을 해보고 싶다는 생각이었죠.

Q Question **학창 시절 웹툰작가의 경력에** 영향을 미친 활동이 있었나요?

학창 시절, 아이돌 그룹에 푹 빠져서 그게 쌓이고 쌓여 훗날에 '성공한 덕후'를 연재할 수 있는 자양분이 되었죠. 저는 좋아하는 분야가 생기면 무조건 '덕질'을 시작하는 기질이 있어요. '좋아하는 이도 즐기는 이만 못 하다'는 말처럼, 저는 항상 심취해서 많은 걸 배우고 익혔던 것 같아요.

Q Question **진로 결정에** 도움을 준 사람이 있었나요?

진학이나 진로에 큰 도움을 주었던 멘토는 없었던 것 같네요. 대신, 제가 칭찬에 약해서 주변에서 "너 그림 잘 그린다."라는 말을 들으면, 흥분돼서 더 많이 그렸던 것 같아요. 그중에서도 가장 많이 칭찬해주고 지지해준 가족이 가장 큰 도움이 되었죠.

만화전공을 하시게 된 결정적인 계기가 있었나요?

고등학교를 졸업할 때까지만 해도 만화작가를 하겠다는 생각은 없었어요. 그림을 그리는 일이 직업이 된다는 생각을 못 했죠. 고등학교 졸업 전에 취업을 나가서 일하는데, 어느 날 TV에서 우연히 '청강대 만화창작과' 광고가 나오더라고요. 저는 그때 세상에 '만화창작과'가 존재한다는 거에 많이 놀랐어요. 그리고 알아보기 시작했죠. 어떻게 하면 그 학교에 갈 수 있는지를.

Question 웹툰작가가 되기 전에 다른 직업적 경험이 있으신가요?

학교에 다닐 때 편의점, 피시방, 카페 등에서 아르바이트를 꾸준히 했어요. 고등학교 때 부모님의 권유로 미용학원도 다녔었는데, 그때 미용 자격증을 따서 미용실에서도 일한 적도 있었고요. 고등학교 졸업반이었을 때 이미 회사에 다니고 있었죠.

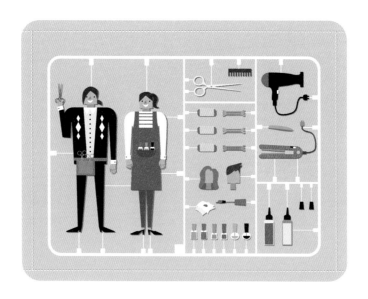

▶ 대학 시절

다니던 회사를
그만두고
만화창작과에
진학하다

▶ 대학 생활

▶ 대학 졸업식

다니던 직장을 그만두고 만화창작과에 진학하신 건가요?

만화가가 되어야겠다는 분명한 목표가 있었던 건 아니었어요. 사실 방법을 몰랐던 거 같아요. 그때 당시엔 제가 다니던 직장이 훨씬 안정적이었기에 고민이었죠. 난 아무 준비도 하지 못했는데 내가 저 대학교에 갈 수 있을까? 저 학과를 나오면 만화가라는 직업을 가질 수 있는 걸까? 일하는 내내 만화창작과 광고가 끊임없이 떠올랐어요. 거의 그림에 손을 놓고 있었는데, 다시 그림을 그려야겠다는 간절함이 엄청났죠. 그래서 결국 대학에 진학할 준비를 하기 시작했답니다.

Question **뒤늦게 대학에 진학하기 위해서 어떻게 준비하셨나요?**

회사에 다니던 도중에 만화창작과가 있다는 걸 알고, 뒤늦게 대학에 진학하려고 결정했기에 부랴부랴 일단 퇴사 절차를 밟았죠. 실기 시험이 필수라는 이야기에 짧은 기간 뭘 어떻게 준비해야 할까? 고민하다가 미술학원에 등록해서 한 달 정도 다녔어요. 고등학교 때는 그림을 거의 그리지 않아 손이 굳기도 해서 걱정이 많았지만, 운 좋게 만화창작과에 합격했습니다.

Question **만화창작과에 진학해서 잘 적응하셨나요??**

대학 생활은 정말 정말 좋았어요. 제가 취업을 나갔던 터라 또래보다 한 해 늦게 대학에 입학했지만, 대학 동기들과 어울리는 데 전혀 문제가 없었어요. 짧은 사회생활을 하다가 다시 학교에 진학해서 또래 친구들과 그림을 배우고 어울려 노는 게 꿈만 같았죠. 당시에는 지금처럼 웹툰이라는 형식보다는 종이책 형식의 만화가 출판되던 상황이었기에 공모전 준비를 했던 기억이 나네요. 잡지사에 투고하고, 수작업으로 원고도 만들면서 즐겁게 학교생활을 했어요.

Question 만화가 직업을 선택하실 때 갈등은 없었나요?

그때 당시만 해도 만화가라는 직업에 대한 인식이 상당히 좋지 못한 상태였어요. 골방에 앉아서 라면 먹고, 온종일 앉아서 그림만 그리는 그런 이미지였거든요. 저도, 우리 가족도 그렇게 생각했었죠. 돈은 조금 벌어도 되니까 그림을 계속 그리고 싶다고 가족을 설득했고, 다행히 허락을 받아냈어요. 가족의 후원이 있었고, 그때부턴 만화가가 되어야겠다고 결심했죠.

Question 웹툰작가가 되기 위해 어떠한 노력이 필요할까요?

제가 처음 만화를 시작하던 때와 지금은 상황과 환경이 많이 달라졌어요. 당연한 말처럼 들리겠지만, 계속 그려야 한다고 말하고 싶네요. 그냥 그림을 그리는 것도 좋지만, 무조건 원고를 하라고 말하고 싶어요. 1화만 해도 괜찮고, 3화까지 하고 그만둬도 좋아요. 완성을 못 하면 아무것도 안 된 것 같지만, 그런 경험이 결국 자기 것으로 쌓이거든요. 그래서 어렵고 잘 안되더라도 스토리 있는 원고를 하라고 권하는 겁니다. 그리고 대학교 다닐 때 교수님들이 말씀하셨던 게 있는데, "엉덩이 싸움에서 지지 않는 자가 살아남는다."라는 교훈이죠. 오래 앉아있는 사람이 더 많이 그리게 되고, 더 잘하게 된다는 의미입니다.

Question **현재 어떤 식으로 작업을 하시나요?**

현재 네이버웹툰에서 <온실 속 화초> 시즌 2를 준비 중이에요. 주 1회 마감으로 열심히 하루하루를 달리고 있답니다. 주 1회 마감을 하기 위해 콘티를 짜고 스케치를 하고 밑색을 넣고 편집을 하고 대사를 넣어요. 그렇게 완성된 원고를 네이버웹툰 메일 계정으로 전달하는 형식으로 일하고 있습니다.

Question **웹툰작가가 된 후 일상이 많이 바뀌었나요?**

딱히 달라진 건 없어요. 작가로 데뷔하기 전이나 후나 방안에서 책상 앞에서 여전히 콘티를 짜고 있고, 컴퓨터로 스케치하고 있죠. 다만 이젠 데뷔했기 때문에 마감을 지키려고 악착같이 노력은 한답니다.

Question **웹툰작가의 근무환경이나 직업 전망에 대해 알고 싶습니다.**

가장 큰 장점은 출퇴근하지 않아도 된다는 점이죠. 그 대신 알아서 일해야 하고, 모두가 쉬는 공휴일에도 웹툰작가에겐 거의 상관없는 날이랍니다. 그리고 연봉은 정확히 얼마라고 말할 수 없을 것 같네요. 회사마다 기본 연봉이 다르고, 기본 연봉에서 추가되는 미리보기 수익도 다르기에 정해진 연봉은 없다고 봐야죠. 직업적 전망은, 웹툰 자체보다 2차 3차 판권을 파는 것에 주력하게 될 것 같고, 또 그런 쪽으로 크게 열려있다고 생각해요.

Question 웹툰작가가 되고 나서 절실히 느끼시는 점은?

주 1회 연재가 엄청나게 힘들다는 것을 피부로 느꼈어요. 정말 이게 될까? 싶을 만큼 한계가 올 때도 많은데 결국은 또 하게 되더라고요, 그래서 이 직업을 계속 유지하고 있나 봅니다.

Question 지금까지 했던 작품에는 어떤 것들이 있나요?

데뷔작은 옴니버스 형식의 <귀야곡>, BL 장르의 <거짓말 같은 이야기>가 있습니다. 그리고 네이버 데뷔작인 <소곤소곤>, 스토리 작가님과 협업했던 <완벽한 허니문>, 항상 꿈꿔왔던 <성공한 덕후>, <온실 속 화초> 등이 있답니다.

Question 이제껏 작업하셨던 작품 중에서 가장 기억에 남거나 애정이 가는 작품은 무엇인가요?

<소곤소곤>이 제일 기억에 남아요. 제가 염원했던 네이버웹툰에서 처음 시작하게 된 스토리이기도 하고, 이런저런 스토리 생각할 때 재밌었던 기억이 남아있어요.

Question <성공한 덕후>에 대하여 개인적인 소감을 알고 싶어요.

현재는 <성공한 덕후>를 떠올리면 그 당시 연재하며 좀 더 즐기지 못했던 아쉬움도 있고, 미움받은 만큼 사랑받았던 것에 대한 고마움도 생겨요. 어쨌든 제가 더 성장할 수 있도록 디딤돌이 되어준 작품이니까요.

독자들의 행복이
웹툰을 계속 그리는
이유

▶ 작업 방식

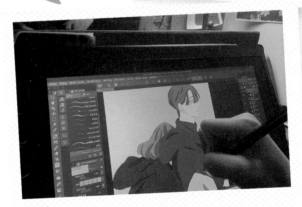

▶ 작업

▶ 출판된 책

Question 웹툰작가에 대한 일반인들의 오해는 무엇인가요?

웹툰작가는 돈을 많이 번다는 인식이 있는 거 같아요. 하지만 모든 작가가 그렇진 않고, 주변엔 어쩔 수 없는 계약 때문에 건강을 해치며 일하는 연봉 적은 후배 작가들도 많아요. 아직도 바뀌어야 할 부분이 많다고 생각해요. 그리고 책상 앞에 앉아서 일하는데 뭐가 그렇게 힘드냐고 생각하시는 분들도 계시겠죠. 물론 세상에 힘들지 않은 일이 있을까 싶지만, 온종일 앉아서 작업하는 웹툰작가 역시 힘들게 일한다는 걸 알아주셨으면 좋겠네요.

Question 일하시면서 쌓인 스트레스를 어떻게 푸시나요?

저는 '덕질'을 하고, 또 여러 가지를 배우면서 스트레스를 해소합니다. 좋아하는 아이돌 그룹도 보고, 작업하는 원고가 아닌 일러스트를 그리면 기분 전환이 되죠. 그림도 많이 그리려고 하고 있고, 미니어처나 캔들 만들기 같은 걸 배우면서 스트레스를 풀어요.

Question 일하시면서 보람을 느끼거나 힘들 때도 있으실 텐데요?

가장 큰 보람을 느낄 때는 역시 독자들이 재밌게 봐주실 때죠. 그리고 제가 만든 만화가 책으로 출판되었을 때입니다. 종이책으로 보는 건 전혀 다른 느낌이기에 정말 큰 보람을 느꼈어요. 반면에 제가 <성공한 덕후>를 시작하던 초기에 많은 질타를 받았는데, 그때가 가장 힘들었던 기억으로 남아있어요. 네이버 아이디로 로그인도 못 할 정도였으니까요.

Question 웹툰작가로서 가장 중요하게 생각하시는 철학이 있을까요?

철학까지는 아니고, 그냥 독자들이 보시고 행복하면 된다고 생각해요. 사실 저는 제 원고를 다시 꺼내 보기도 민망해하고 부족감을 느끼는데, 독자들은 오히려 저보다 제 원고를 더 사랑해주시거든요. 예전엔 그런 것들이 마냥 감사했는데, 지금은 독자들이 좋아해 주시는데 내가 감히 이 원고를 욕보이지 말자는 생각을 하면서 일하고 있어요.

Question 웹툰작가로서 앞으로 계획이나 포부가 있을까요?

저는 그냥 계속 이야기를 만들고 싶어요. 어디서든 독자들이 제 만화를 읽어주시고 좋아해 주신다면 계속 웹툰을 그리고 싶어요. 다양한 장르도 더 도전해보고 싶고, 또 언젠간 판권을 꼭 팔아보고 싶답니다.

Question 지금 하시는 자기 계발 활동에 대해서 알고 싶습니다.

지금 제가 뭔가 자기 계발을 하는 것 같긴 않아요. 당장 눈앞에 해야 할 원고 마감이 있고, 기다리시는 독자들이 있고, 당장 <온실 속 화초> 이야기를 제대로 끝을 내야 하니까요. 그래서 다른 활동을 추가로 한다는 건 무리예요. 다만 최근에 한국사 공부를 시작했어요. 당장은 몰라도 나중에 분명 자양분이 되어줄 거로 기대하고 있어요.

주변에 웹툰작가라는 직업을 권하실 의향이 있으신가요?

조카가 그림 그리는 걸 좋아하는데, 조카에게 작가가 되어보라고 종종 권한답니다. 물론 몸도 정신도 지칠 때가 있지만, 그건 다른 모든 일도 그럴 거라고 생각해요. 웹툰작가라는 직업은, 자기의 이야기와 자기 생각을 생생하게 표현할 수 있는 아주 매력적인 일이거든요.

Question

인생의 선배로서 청소년들에게 한 말씀 부탁드립니다.

저도 인생을 계속 배워가는 처지라서 조언을 한다는 게 어렵군요. 뭔가를 시도하다가 중간에 포기하고 돌아서도 괜찮다고 이야기하고 싶네요. 포기하고 돌아섰던 경험이 당장은 의미 없이 시간을 낭비했다고 생각할 수도 있겠죠. 하지만 그걸 통해서 분명 배운 게 있고, 또 훗날에 중요한 밑거름이 되니까요. 일단 많은 걸 경험하고 많이 생각하고 무슨 일이든지 즐겁게 임했으면 좋겠어요. 그리고 무엇을 하든지 확신을 품고 하시길 바랄게요. 감사합니다.

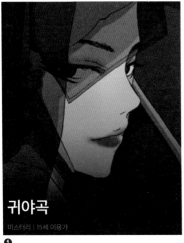

귀야곡

미스터리 | 15세 이용가

❶

❶ 귀야곡_첫 데뷔작이고, 옴니버스 형식의 기묘한 이야기입니다.

❷ 거짓말 같은 이야기_두 번째 연재했던 작품이고 BL이라는 장르입니다.

❸ 소곤 소곤_세 번째 저의 연재작이고, 옴니버스 형식의 기묘한 이야기로 화가는 첫 번째 에피소드 편의 제목입니다.

❹ 소곤 소곤_'미식가'라는 이야기 편에 나온 한 장면입니다.

❺ 완벽한 허니문_처음으로 스토리 작가님과 협업하여 제작한 로맨스 장르의 웹툰입니다.

❻ 성공한 덕후_ 어느 날 최애의 손가락이 된 어느 팬의 이야기를 다룬 코믹판타지 장르의 웹툰입니다.

❼ 온실 속 화초_ 현재도 네이버 목요웹툰으로 연재 중인 작품입니다.

❸

❹

'박정민' 작품

❷

❺

❻

❼

어린 시절부터 그리고 만드는 활동을 좋아했고, 애니메이션을 접한 후부터는 만화 캐릭터를 따라 그리곤 했다. 또한 창작 만화를 그리거나 소설을 쓰기도 하였다. 미대에 진학할 가정형편이 아니었기에 경영학을 공부해서 팬시 브랜드를 창업할 계획도 품었었다. 하지만 주변 분들의 도움으로 기적처럼 미술학원에 다니게 되었고, 결국 시각디자인학과에 합격하였다. 대학 시절 다양한 홍보 웹툰 외주를 받아서 용돈을 벌기 시작했고, 꾸준히 웹툰을 그리면서 <별이 내린 여름날>이 졸업 전시 작품이자 데뷔작이 된다. 하지만 웹툰 작업이 너무 고되기도 하고, 직업적 불안정성 때문에 갈등하기도 했다. 그러던 중에 신앙적 소명을 다시금 되새기게 되면서, 따뜻한 위로와 희망을 전하는 웹툰작가로 살기로 다짐하였다. '누군가의 아픔을 한순간의 재미를 위해서 가볍게 표현하지 말자'라는 신념으로, 주 독자층인 청소년들에게 올바른 가치관을 심어주기 위해 노력하고 있다.

김예나 (하엔) 웹툰작가

현) 웹툰작가, 웹툰강사 활동 중
- 만화경 <별이 내린 여름날>, <지유의 선물>,
 <어른이 되지 않기로 했다> 연재
- 송파글마루도서관, 아산시가족센터,
 화성시어린이문화센터 등에서 웹툰 강의
- 한국만화영상진흥원 다양성만화제작지원사업,
 만화독립출판지원사업 선정
- 제주도청, 경기도일자리재단, 충남도립대, 언론중재위원회,
 AIG손해보험 등 다양한 기업 및 관공서 홍보 웹툰 작업
- 가천대학교 시각디자인학과 졸업

웹툰작가의 스케줄

김예나
웹툰작가의
하루

* 직업 특성상 일정표대로 움직이는 경우가 거의
없습니다. 새벽까지 밤샘 작업을 할 때도 많습니다.

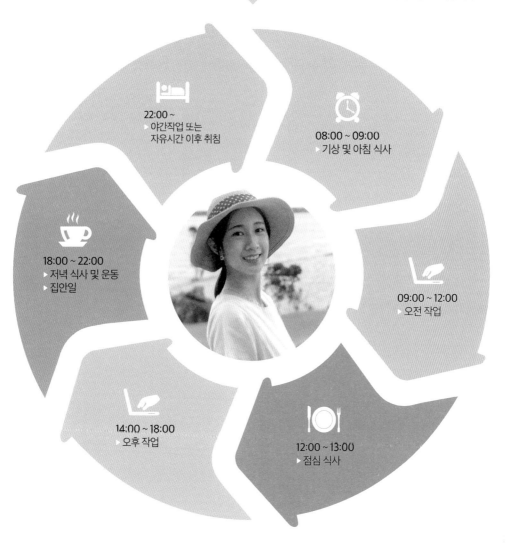

22:00 ~
▶ 야간작업 또는
자유시간 이후 취침

08:00 ~ 09:00
▶ 기상 및 아침 식사

18:00 ~ 22:00
▶ 저녁 식사 및 운동
▶ 집안일

09:00 ~ 12:00
▶ 오전 작업

14:00 ~ 18:00
▶ 오후 작업

12:00 ~ 13:00
▶ 점심 식사

어려운 형편에
기적처럼 미대에
진학하다

▶ 어린 시절

▶ 어린 시절

▶ 어린 시절

어린 시절부터 뭔가를 그리고 만드는 활동을 좋아했어요. 유치원 시절에는 동물이나 사물 그리기를 주로 하다가, 초등학교에 가서 애니메이션을 접한 후부터는 좋아하는 만화 캐릭터를 자주 따라 그렸었죠. 그림 그리는 것뿐 아니라 '나만의 이야기'를 만드는 것을 좋아해서 창작 만화를 그리거나 소설을 자주 썼어요. 동생이 제 작품을 굉장히 좋아해 주었는데 아마도 그것이 작가 인생의 시작이 아니었을까 싶네요. 부모님께서는 제가 시험을 잘 보면 학습 만화책을 사주셨던 걸로 미루어 만화에 대한 거부감은 없으셨던 거 같아요. 만화책뿐만 아니라 여러 가지 동화책이나 소설책 등을 사주셔서 늘 다양한 이야기에 둘러싸여 지냈었죠. 이러한 경험이 나중에 웹툰작가라는 직업을 갖는 데 많은 도움을 준 것 같아요.

Question 학창 시절을 보내면서 미술대학을 꿈꾸신 적이 있나요?

어릴 때부터 그림 그리는 것을 좋아하긴 했지만, 미대에 갈 수 있는 가정형편이 아니어서 아예 미술 분야는 희망한 적이 없었어요. 대신 제가 직접 그린 캐릭터로 스티커나 포스트잇 같은 걸 만들어서 판매도 했었죠. 경영학과에 진학해서 나만의 팬시 브랜드를 창업할 계획도 있었고요. 감사하게도 고등학교 시절 주변 분들의 도움으로 기적처럼 미술학원에 다닐 수 있게 됐고, 덕분에 미대에 입학할 수 있었답니다. 부모님께서는 제가 어떤 직업을 희망하든지 늘 응원해주셨어요.

학창 시절 흥미를 느끼거나 잘했던 과목은 무엇이었나요?

수학이랑 기술가정 빼고는 모든 과목을 좋아했던 것 같아요. 국어 과목 성적이 가장 잘 나와서 제일 좋아했던 기억도 나고요. 의외로 미술 시간을 그다지 좋아하진 않았습니다. 학교 미술 시간에 흥미를 못 느꼈죠. 중고등학교 시절에 성적은 반에서 2등 정도였습니다. 아쉽게도 1등을 해본 적이 없네요. 제 성격은 내성적이었지만, 친구들과는 활발히 어울렸던 기억이 나네요.

Question **중고등학교 시절에 작가에 도움이 될 만한 활동을 하셨나요?**

중고등학교 시절엔 웹툰작가가 될 거라고 생각을 못 해서 특별히 웹툰작가와 관련한 활동을 한 적은 없었어요. 다만 중학교 때 동아리로 도서부를 했었는데 덕분에 도서관에 살다시피 하며 많은 책을 즐겨 보았죠. 집에서는 시간이 날 때마다 인터넷에 그림을 그리고 글도 써서 올렸던 기억이 있네요. 이러한 경험이 작가가 되는 데에 큰 도움이 된 것 같아요.

Question **시각디자인학과를 선택하시게 된 특별한 동기가 있었나요?**

학창 시절에 웹툰작가에 대한 꿈은 없었지만, 일단 그림 그리는 걸 좋아했고 당시에 시각디자인학과가 인기가 있었기에 선택하게 되었죠. 다른 디자인과(산업디자인, 패션디자인 등)보다는 시각디자인이 직업 선택의 폭이 좀 더 넓을 것 같다는 생각도 들었고요.

Question 대학 생활을 재미있고 유익하게 보내셨나요?

대학 시절에 저는 사회적 기업과 관련한 연합동아리 활동을 주로 했는데, 이것은 웹툰 작가와는 전혀 다른 분야라서 자세히 설명할 필요는 없을 것 같아요. 다만 어떤 것을 하든지 맡은 일에 최선을 다하는 것을 원칙으로 생각했어요. 덕분에 학과 1등, 2등, 3등을 한 번씩 했었고, 최종학점 4.0으로 졸업했답니다.

Question 대학 시절 교내·외 활동 중에서 기억에 남는 활동이 있나요?

학교 통학하는 데 왕복 4시간 걸리고 연합동아리 활동까지 하느라 평일엔 시간이 없었고, 주말엔 교회에 가야 해서 아르바이트 할 형편이 아니었어요. 그래서 시간과 장소에 구애받지 않고 돈을 벌 수 있는 걸 찾다가 그림을 그려서 돈을 벌어보려고 했었죠. 그때부터 다양한 홍보 웹툰 외주를 받아서 돈을 벌기 시작했습니다. 시간이 지나면서 점점 더 많은 곳에서 저를 찾아주셨고, 이를 통해 꾸준히 웹툰을 그리게 되었고, 결국 졸업 전시까지 웹툰으로 하게 되었답니다. 그 당시 제가 웹툰작가를 꿈꾸지 못했던 이유가 돈을 제대로 벌지 못할 것 같은 우려 때문이었는데, 작가가 된 현재까지 돈은 웹툰으로만 벌고 있다는 점이 정말 아이러니하죠.

웹툰의 길은
나에게 주어진
소명

▶ 대학교 연합동아리

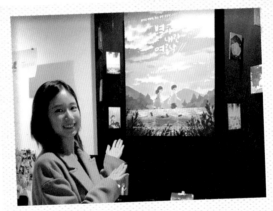
▶ 대학교 졸업전시회

▶ 대학교 졸업전시회

Question 웹툰작가의 길로 접어들게 된 계기는 무엇이었나요?

웹툰작가라는 꿈을 처음 꾸게 된 계기는, 후은 작가님이 그리신 네이버 웹툰 <별의 유언>을 보고 나서였어요. 한창 사춘기를 겪고 있던 저는 그 웹툰을 보고 큰 위로를 얻었죠. 나중에 커서 나도 이런 웹툰을 그려서 자라나는 아이들에게 따뜻한 위로와 살아갈 희망을 주는 이야기를 들려주고 싶다는 바람이 생겼던 거 같아요.

Question 웹툰작가가 되기까지 경험하셨던 직업적 경력을 알고 싶어요.

특별히 직장에 소속되어서 일해본 경험은 없습니다. 현재도 특정 회사에 소속되어 있지는 않고요. 웹툰작가로 데뷔하기 전에 약 5년 정도 프리랜서 웹툰작가로 일하면서 여러 홍보 웹툰 외주를 받아 생활했어요.

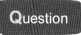

처음엔 웹툰 작업이 너무 고되기도 하고, 프리랜서 특성상 직업적 불안정성이 느껴져서 회사에 취업해야 하나 고민하기도 했어요. 사실 그런 이유로 저는 늘 웹툰은 취미로만 하겠다고 선을 긋고 있었거든요. 이런 고민을 하던 중에, 기독교인으로서 늘 품고 있던 '하나님이 뜻하신 길이면 순종하며 걸어가자'라는 신앙 원칙이 떠올랐죠. 제가 정작 웹툰작가의 길은 예외로 두고 있었다는 걸 깨달았어요. 당시에 제가 취업하고 싶은 이유는 '주변 시선'과 '안정성' 때문이었고, 웹툰작가를 하고 싶은 이유는 이 일에 대한 '가치'와 저에게 주어진 '달란트' 때문이었습니다. 그것을 깨닫고 나서 하나님이 제게 주신 달란트와 사명이 얼마나 귀한 것인지를 다시금 느끼게 되었죠. 그때부터는 더는 고민하지 않게 되었고, 웹툰작가로서 꿋꿋하게 살아야겠다고 결심했어요. 앞으로 하나님께서 저를 어떤 길로 인도하실지는 모르겠지만, 우선은 주어진 만큼 최선을 다하면서 감사한 마음으로 이 길을 걸어가려고 합니다.

웹툰작가로서 어떻게 일하시는지요?

소속된 회사는 따로 없고 개인 웹툰작가로서 활동하고 있답니다. 저는 글, 그림 작업을 동시에 하는 웹툰작가라서 스토리 기획, 취재, 글 콘티, 그림 콘티, 스케치, 펜 선, 채색, 식자, 후보정 등의 과정을 거쳐 웹툰을 완성해 나가고 있어요.

웹툰작가가 되면 이미 작가로서 하는 일을 다 할 줄 알기 때문에 특별히 새로운 업무랄 것은 없어요. 그냥 평소에 하던 대로 진행하면서 담당 PD님의 피드백을 참고해서 원고 작업을 하고, 플랫폼에서 원하는 규격에 맞춰 플랫폼에서 지정해준 드라이브 같은 곳에 올리면 됩니다. 혹은 이전에 공개돼 있던 작품을 비공개로 바꾸고 연재 공지를 올리는 일 정도가 있겠네요.

지금까지 했던 작품 중에서 가장 기억에 남는 것은 무엇인가요?

대학교 4학년 때 졸업 전시에서 했던 웹툰이자 제 데뷔작인 <별이 내린 여름날>이 가장 기억에 남아요. 그 당시 홍보 웹툰이 아닌 개인 작품으로 웹툰을 제대로 그려보는 건 처음이었죠. 분량 조절에 실패하는 바람에 엄청난 작업량을 해내느라 이틀에 한 번 자고, 일주일 걸러 감기에 걸리는 등 육체적으로 너무 힘든 시간이었어요. 본격적으로 전시 준비에 들어갔을 때는 하루에 서울, 인천, 경기를 여러 번 찍기도 했고요. 제 인생에서 가장 힘들었던 경험이기도 하지만, 그 시간이 있었기에 웹툰작가가 될 수 있었던 것 같아서 좋은 경험이라고 생각하고 있어요. 준비를 다 마치고 전시가 시작된 이후부터는 많은 분이 찾아와주셔서 정말 행복했답니다.

웹툰작가의 근무 여건과 전망에 관해 알고 싶어요

일하는 곳은 대부분 작가의 집이랍니다. 특별히 외부에 작업실이 있다면 그곳에서 일할 수도 있겠죠. 그림 그릴 때 쓰는 컴퓨터가 있는 곳이 근무 장소입니다. 연봉은, 무경력 신인에 작은 플랫폼에서 시작할 때 월 200~240만원 정도(1화당 50~60만원)가 최저 원고료라고 들었어요. 그보다 낮게 주는 곳은 특별한 이유가 없다면 계약을 다시 생각해보는 것이 좋아요. 2020년 웹툰 산업 매출이 1조 원을 돌파하며 하나의 산업으로 인정받기 시작했고, 그로 인해 대형 기업들도 본격적으로 투자하고 있답니다. 앞으로 웹툰 시장이 커지는 만큼 작가에 대한 수요도 증가할 것으로 보이기에 직업적 전망은 긍정적이라고 봐요.

웹툰작가로 활동하시면서 새롭게 알게 된 사실이 있을까요?

한때는 웹툰으로 성공하려면 자극적이고 선정적인 작품을 해야 한다는 선입견이 있어서 웹툰작가가 되는 걸 포기하려 했던 적이 있었어요. 막상 웹툰작가가 되어보니 그런 작품이 아니어도 충분히 성공할 수 있다는 것과 실제로 그런 작가님들이 더 많다는 사실을 알게 되었습니다.

▶ 강의 장면

따뜻한 위로와
희망을 전하는
웹툰작가가 되자

▶ 장비

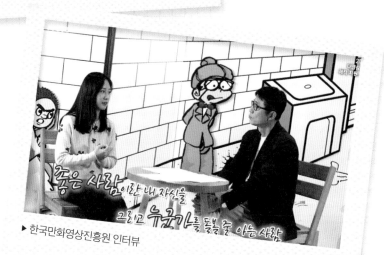
▶ 한국만화영상진흥원 인터뷰

일반인들이 웹툰작가에 대해서 잘못 알고 있는 게 무엇일까요?

여러 미디어에 자주 등장하시는 웹툰작가들을 보며 웹툰작가가 되면 무조건 부자가 될 수 있다고 생각하는 분들이 가끔 있어요. 그것은 TV에 나오는 상위 1%의 아이돌을 보면서 아이돌이 되기만 하면 무조건 부자가 될 수 있다고 믿는 것과 같아요. 그리고 우리나라엔 네이버 외에도 많은 웹툰 플랫폼이 있다는 것도 말씀드리고 싶네요.

스트레스를 어떻게 푸시나요?

저는 MBTI 첫 알파벳이 I인 내향형 사람인데도 집에서 홀로 그림만 그리다 보니 우울해지더라고요. 그래서 일이 없을 때는 꼭 산책하러 나가서 바깥 공기를 좀 쐬어주곤 합니다. 그리고 재택근무로 인한 사회성 퇴화를 막기 위해 주기적으로 친구들을 만나 놀러도 가고 맛있는 것도 먹고 한답니다.

일하시면서 보람을 느끼거나 힘든 순간도 있을 텐데요?

가장 보람을 느낄 때는 역시 월급을 받았을 때죠. 내 작품으로 돈을 벌 수 있다는 게 얼마나 좋은지 모릅니다. 더군다나 독자님들의 반응이 좋을 때 정말 뿌듯해요. 특히 제 웹툰을 통해 삶에 위로받고 희망을 얻었다는 댓글을 보내주실 때, 제가 이 일을 하게 된 이유와 이 일의 가치를 다시금 느끼곤 합니다. 하지만 마감이 코앞인데 해야 할 작업량 이 많을 때는 너무 힘들어요. 아침에 눈 뜨자마자 컴퓨터 앞에 앉아서 잠자기 전까지 계 속 그림만 그리다 보면 몸도 마음도 성한 곳이 없어지는 것 같아요.

Question 작가로서 스토리를 전개하실 때 특별한 좌우명이 있을까요?

'누군가의 아픔을 한순간의 재미를 위해서 가볍게 표현하지 말자'라는 신념을 품고 있어요. 또한 웹툰의 주 독자층이 청소년이고, 저 또한 청소년기에 웹툰을 보고 자란 세 대이기에 청소년기에 접하는 작품이 한 아이의 인생에 얼마나 큰 영향을 미치는지 알고 있습니다. 자라나는 청소년에게 잘못된 가치관을 심어줄 수 있는 내용을 담지 않기 위 해 노력하고 있어요.

 Question 앞으로 어떠한 삶의 비전을 갖고 있나요?

인생의 비전은 따뜻한 위로와 살아갈 희망을 전하는 작품을 만드는 겁니다. 제 작품을 기반으로 한 드라마나 영화가 나왔으면 하는 바람도 있고요.

Question 목표를 실천하기 위해서 자기 계발 활동에 대해서 알고 싶습니다.

웹툰을 연재하다 보니 저의 부족한 부분들이 많이 보여요. 그래서 앞으로 더 많은 작품을 보고 그림 공부와 스토리 공부, 프로그램 공부 등을 열심히 해볼 생각입니다. 규칙적인 생활과 운동 등 자기관리도 열심히 해서 건강하게 오래오래 웹툰작가로 살아가고 싶네요.

Question 주변에 웹툰작가의 길을 추천하실 건가요?

자신이 직접 그린 이야기를 통해 누군가에게 감동을 줄 수 있다는 것이 정말 매력적인 일이고, 다른 직업과 가장 차별화된 점입니다. 웹툰을 좋아하고 어느 정도 그림과 글에 재주가 있는 친구라면 추천하고 싶어요. 예전보다 분명히 웹툰작가에 대한 대우나 사회적 이미지도 많이 좋아지기도 했고요.

'하엔' 작품

웹툰작가에게
청소년들이 묻다

청소년들이 웹툰작가에게
직접 물어보는 9가지 질문

일반인이 지닌 웹툰작가에 대한 오해가 무엇인가요?

제가 웹툰작가라는 소식을 듣고 연락했던 친구가 이런 요구를 했어요. "내 꿈이 회사 다니면서 웹툰 그리는 건데, 웹툰 좀 가르쳐 줘라." 물론 정중하게 거절했지만, 솔직히 많이 웃었어요. 제가 왜 가능성 없는 사람을 가르칠 거로 생각했는지부터 의문이었어요. 저는 이 일이 웹툰작가에 대한 오해 때문에 일어난 일이라고 생각해요. 웹툰작가는 아무나 할 수 있고, 쉽게 할 수 있다는 오해죠. 물론 웹툰은 누구나 그릴 수 있어요. 하지만 웹툰작가는 아무나 할 수 없어요. 누구나 노래를 부를 수 있지만, 가수는 아무나 할 수 없는 것과 같아요. 웹툰작가가 되기 위해서는 많은 것을 공부하고 갈고닦아야 합니다. 웹툰작가가 되었다고 해서 끝이 아니라, 연속되는 작품을 그리기 위해 끊임없이 노력해야 해요. 웹툰작가의 세계에선, 괴물 같은 스토리를 쓰고 귀신같은 그림을 그리는 작가들로 넘쳐납니다.

웹툰작가로 입문하기 위해 어떤 준비가 필요할까요?

요즘은 대학교 자체에 웹툰작가를 양성하기 위한 시스템이 잘 구축된 걸로 알고 있어요. 작가를 꿈꾸는 청소년이라면 해당 학과에 맞춰 입시 준비를 하는 것이 가장 현명한 길이라고 봅니다. 만약 각종 이유로 인해 해당 학과로 진학하지 않는 경우라면, 학원에 다니며 작화, 작법, 원고 제작을 위한 소프트웨어 사용법 등 기술적인 부분을 익혀야 하겠죠. 데뷔하는 방법에는 공모전에 출품하기, 해당 플랫폼에 직접 송고하기, 도전 만화나 각종 커뮤니티 등에 자기 작품을 올려 연재 제의를 받는 방법이 있습니다.

웹툰작가로 일하시면서
실제로 체감하시는 걸 알 수 있을까요?

 현재 일러스트 작업과 웹툰 연재를 위한 원고를 만들며 작업하고 있어요. 많이 그려야 하는 직업적 특성상 앉아있는 시간이 많다 보니 가장 중요한 게 건강과 체력이에요. 가장 기본이 되는 것이기 때문에 꼭 자기가 좋아하는 운동을 병행하면서 해나가야 오래 버틸 수 있답니다. 웹툰작가들이 방송도 타고 연예인들과 어깨를 나란히 하며 명성을 크게 얻고 일 년에 벌어들이는 수입이 많다고만 생각하면 오산입니다. 어느 분야든 상위 10%가 그런 셈이고, 90%는 힘들게 일하고 돈을 벌죠. 하지만 재능이 있고 일을 즐길 줄만 안다면 도전해 볼 만한 직업이에요.

웹툰작가의 길을 걷고 싶은데, 조언 부탁드립니다.

 '웹툰'에 방점을 찍느냐, '작가'에 방점을 찍느냐에 따라 똑같은 웹툰작가일지라도 사뭇 다른 직업이 될 수 있답니다. 화려한 그림체와 기가 막힌 연출을 통해 사람의 눈을 즐겁게 해주는 것에 관심이 있다면 그 부분에 특화된 웹툰작가가 되세요. 또한 자기 이야기를 통해 사람의 마음에 깊은 울림을 주는 것에 관심이 있다면 그 부분에 특화된 웹툰작가가 되기 위해 노력하면 좋을 것 같네요. 세상엔 다양한 웹툰이 있고, 그에 따라 다양한 웹툰작가가 있답니다. 웹툰작가가 되는 길도 여러 가지고요. 특정한 길로 가지 못했다고 해서 좌절하지 말고, 다른 길도 살펴보시면 좋을 것 같아요. 웹툰작가가 되는 것보다 웹툰작가로 살아가는 게 더 중요하다고 봐요. 데뷔작 이후에 차기작을 내지 못하는 작가들도 많아요. 때로는 앞서가는 남들을 보며 조급한 마음이 들 수도 있겠지만, 그럴 때일수록 자기가 가장 자기다울 수 있는 길과 방법을 찾아서 여러분이 가진 그림과 이야기를 세상에 들려주시면 좋겠습니다.

 미래의 웹툰작가 후배님, 늘 응원합니다!

중고등 시절 웹툰작가의 경력에
도움이 될 만한 활동이 있었나요?

어머니 몰래 만화를 그렸죠. 심지어 중학교 마지막 시험 전날 밤, 밤새워 공부하는 대신 책상 밑에 숨겨둔 만화 용구로 만화를 그렸던 일이 가장 기억에 남네요. 그렇게 몇 년 동안이나 몰래몰래 책상 아래에 만화 용구를 숨겨두고 만화를 그렸어요. 그때의 취미 활동이 지금의 저를 만들었다고 해도 과언이 아닐 겁니다. 중학생 때 친구들이 제가 그린 만화를 좋아해서 열심히 노트에 만화를 그려서 친구들에게 보여준 적이 있고요.

'레진코믹스'를 통해 데뷔하셨는데,
웹툰작가 데뷔는 어떤 식으로 하는 건가요?

제가 데뷔를 준비하던 때와 지금의 데뷔 과정은 같으면서도 많이 다른 것 같아요. 일단 기회는 많이 열렸다고 생각해요. 제가 데뷔 준비를 할 때까지만 해도, 웹툰 연재 사이트는 '네이버'와 '다음'이 있었죠. 공모전을 통해 데뷔하던가, 네이버 도전 만화 코너에서 만화를 꾸준히 연재해서 네이버 정식 연재로 가는 방법이 대부분이었거든요. 그래서 내가 데뷔할 수 있을까? 하는 초조함이 항상 컸던 것 같아요. 다행히 네이버 도전 만화로 시작해서 베스트 도전으로 승격되었죠. 그러던 중에 '레진코믹스'라는 사이트가 생겨났고, 그곳에서 데뷔 제안을 받게 됐어요. 일단 데뷔가 간절했었기에 레진코믹스로 가기로 했답니다. 지금도 그렇지만, 당시에도 네이버에 정식 연재 제의를 넣어보려면 1년 연재 경력이 필요했죠. 데뷔하지 않으면 넌새 제의를 넣어볼 수도 없던 상황이라 경력이 간절했습니다. 지금은 웹툰 연재 사이트가 많이 생겨났고, 그 속에서 장르들도 다양하게 구축이 되어있는 편이라서 예전보다는 데뷔의 기회가 많이 넓어진 것 같아요.

대학에서 만화와 관련한 활동도 하셨나요?

교내 전시나 만화 동아리 활동 같은 대외활동도 꾸준히 했어요. 그전까지는 만화를 아무리 그려도 부족한 느낌을 받았는데, 청강문화산업대학교에 다니는 동안은 만화에 마음껏 미칠 수 있었어요. 열심히 하니까 성적도 따라왔죠. '만화콘텐츠스쿨'은 한 학년에 학생이 100~200명 정도가 있기에 반이 나뉘는데, 반에서는 1등을 하고 스쿨 전체에서는 5등을 했어요. 제가 서울에서 통학했는데, 다들 절 보고 미쳤다고 했어요. 청강문화산업대학교가 이천에 있거든요. 처음 청강문화산업대학교에 입학했을 때 교수님께서 하셨던 말씀이 있어요. 가끔 보면 고통을 즐기는 이상한 학생들이 있다. 저는 그게 저라고 생각하진 못했어요. 그런데 나중에 동기들이 말해줘서 알았어요. 그게 저라는 것을.

웹툰작가가 되려면 꼭 관련 학과를 졸업해야 하나요?

특별히 웹툰과 관련한 학과를 졸업하거나, 그런 과정을 거쳐야만 웹툰작가가 될 수 있는 건 아니에요. 관련 학과에 가지 못했다고 해서 걱정할 필요는 없답니다. 저 또한 마찬가지였고요. 하지만 웹툰과 관련해서 주변 네트워크가 전공생들보다 부족할 수밖에 없는 것은 사실이에요. 그래서 꾸준히 웹툰을 연습하고 그리는 것은 기본이고, 이와 동시에 도전 만화에 업로드하거나 웹툰 플랫폼에 투고하는 등 적극적으로 자기 작품을 알릴 필요가 있습니다.

웹툰작가의 근무 여건과
직업적 전망에 대해 알고 싶습니다.

　웹툰작가의 근무환경은 자유로운 편입니다. 물론 작가마다 작업 환경은 다르겠지만, 저 같은 경우 사무실을 따로 차리지 않고 집에서 웹툰 작업을 하고 있어요. 최근에는 '디스코드' 같은 프로그램을 이용해서 서로 인터넷으로 대화할 수 있다 보니, 옛날처럼 반드시 사무실에 출퇴근할 필요가 없어졌죠. 이러한 점은 편하다고도 할 수 있지만, 인터넷을 통해서만 이야기하다 보면 원활한 소통이 어려운 때도 있죠. 연봉의 경우엔 작가에 따라 수익이 천차만별이고, 파트너 회사와의 계약 조건이 다양하다 보니 정확한 수익을 말씀드리긴 어렵네요. 제 경우엔 최근 3년간의 수익이 대략 대기업 10년 차 연봉과 비슷합니다. 웹툰작가에겐 작품의 성공 여부가 큰 영향을 미치죠. 히트작을 연재하면 많은 돈을 벌 수도 있지만, 그렇지 못하면 신인으로서 시작하는 것과 크게 다르지 않아요. 경력이 많이 쌓여있다면 우대는 받을 수 있겠지만, 그렇다고 해서 반드시 그에 상응하는 돈을 받을 수 있는 게 아니에요. 즉, 현재 연재하고 있는 작품이 얼마나 인기를 얻을 수 있느냐가 중요하다는 거죠. 웹툰작가가 되려면 이러한 사실만큼은 반드시 알아둬야 합니다.

CHAPTER

| 3 |

예비
웹툰작가
아카데미

웹툰작가 관련 학과

만화창작과

학과개요

어떤 이야기를 볼 때 글자만이 주는 즐거움도 있지만 대사와 그림이 함께 어우러지면 더 재미를 느끼기도 합니다. 만화는 풍자나 우스갯거리 등을 경쾌하고 익살스러운 그림으로 표현하거나, 줄거리가 있는 이야기를 연속된 그림과 대화로 엮어 냅니다. 이러한 만화를 창작해내기 위하여 만화창작과에서는 만화 기초 능력을 학습하고, 만화 콘텐츠 창작능력을 길러 전문 인력 양성을 교육목표로 두고 있습니다. 만화창작과는 교육용 콘텐츠 제작, 캐릭터 디자인, 게임, 일러스트레이션 및 관련 영상산업에 이르기까지 문화 기초 산업 분야 전반을 두루 배웁니다.

학과특성

인터넷과 기술의 발달로 만화는 종이 형태뿐만 아니라 웹툰, 기획만화 등 인터넷 콘텐츠에서 다양하게 다루어지고 있습니다. 만화창작과는 그림 · 글쓰기 능력도 중요하지만 '만화' 매체의 특성상 주어진 페이지 안에서 제한된 그림과 글로써 이야기를 전달하여야 하기에 그를 위한 구성력을 중요시한다는 점에서 애니메이션과와 차별점이 있습니다.

개설대학

지역	대학명	학과명
서울특별시	인덕대학교	웹툰만화창작학과
	인덕대학교	만화·영상애니메이션학과
	인덕대학교	만화 · 영상애니메이션과
대구광역시	수성대학교	웹툰스토리과
경기도	강동대학교	만화·애니메이션콘텐츠
	청강문화산업대학교	웹툰만화콘텐츠전공
	청강문화산업대학교	만화창작전공
강원도	상지영서대학교	만화애니메이션과

지역	대학명	학과명
충청남도	백석문화대학교	만화·애니메이션학부(3년제)
	백석문화대학교	디자인·애니메이션학부
	백석문화대학교	만화·애니메이션학부
	신성대학교	만화애니메이션과
전라남도	청암대학교	웹툰콘텐츠과
세종특별자치시	한국영상대학교	만화콘텐츠과
	한국영상대학교	만화창작과
	한국영상대학교	만화콘텐츠학과

애니메이션학과

학과개요

애니메이션을 보면 마치 캐릭터가 살아있는 듯 생동감을 느낄 수 있죠? 사실 애니메이션은 멈춰있는 무수히 많은 사진(그림 혹은 인형)을 연속시켜서 마치 움직이는 것처럼 보이는 것이랍니다. 그렇다면 정말 많은 작업이 필요할 것입니다. 그래서 애니메이션과는 만화와 애니메이션의 이론적 체계를 세우고 스토리구성, 콘텐츠 기획, 3D애니메이션 제작에 이르는 일련의 과정에 대하여 이론적 학습과 실기를 병행합니다. 최근 애니메이션과는 시대에 부합되는 기술과 예술의 조화를 추구하며 산업 현장에서 뛰어난 기획력과 창의력을 발휘할 수 있는 우수한 애니메이션 전문가를 양성하고 있습니다.

학과특성

애니메이션과는 지면에 그려지는 만화의 영역과 더불어 만화와 멀티미디어와 결합하면서 영상 콘텐츠 중심으로 수업이 진행됩니다. 또 애니메이션을 만들 때 그림을 그리는 것도 중요하지만, 작품의 주제와 전체적인 내용 전개에 맞게 캐릭터의 대사와 대본을 만드는 수업을 함께 합니다. 더불어 애니메이션뿐만 아니라 게임이나 캐릭터 제작 등 다양한 전공 분야와 연계된다는 특징이 있습니다.

개설대학

지역	대학명	학과명
서울특별시	인덕대학교	만화·애니메이션학과
광주광역시	조선이공대학교	시각애니메이션콘텐츠과
경기도	경민대학교	카툰애니메이션과
	경민대학교	카툰애니메이션학과
	청강문화산업대학교	만화애니게임학과
세종특별자치시	한국영상대학교	게임애니메이션과

만화애니메이션학과

학과개요

만화, 애니메이션, 웹툰, 캐릭터, 게임, 영상 등 문화콘텐츠는 우리의 일상생활을 풍요롭게 합니다. 만화애니메이션학과에서는 출판만화는 물론, 전통적 셀 애니메이션과 첨단 테크놀로지의 컴퓨터애니메이션을 기획, 연출, 제작하기 위한 실습과 학습을 합니다. 만화애니메이션학과는 21세기에 필요한 고부가가치의 멀티미디어 영상산업에 필요한 창조적이고 효율적인 운영능력을 갖춘 전문 영상인 양성을 교육 목표로 두고 있습니다.

학과특성

디지털 시대의 만화와 애니메이션은 인터넷, 모바일, 등 새로운 미디어와 결합하여 보다 강력한 문화산업으로 발전하고 있습니다. 최근 우리나라의 웹툰은 만화 종주국 일본을 비롯하여 세계적으로 호평받고 있으며 산업적으로도 크게 성장하고 있습니다. 성공한 웹툰은 드라마나 영화 등으로 새롭게 제작되어 사람들의 사랑을 받고 있습니다.

개설대학

지역	대학명	학과명
서울특별시	건국대학교(서울캠퍼스)	영화·애니메이션학과
	경기대학교(서울캠퍼스)	애니메이션영상학과

지역	대학명	학과명
서울특별시	경기대학교(서울캠퍼스)	애니메이션학과
	명지대학교 인문캠퍼스(인문캠퍼스)	웹툰콘텐츠학과
	명지대학교 인문캠퍼스(인문캠퍼스)	만화애니콘텐츠학과
	상명대학교(서울캠퍼스)	SW융합학부 애니메이션전공
	세종대학교	만화애니메이션학과
	세종사이버대학교	만화애니메이션학과
	한국예술종합학교	애니메이션과
부산광역시	경성대학교	디지털애니메이션학과
	경성대학교	영상애니메이션학부
	경성대학교	애니메이션학전공
	경성대학교	디지털애니메이션전공
	동명대학교	디지털애니메이션학과
	동서대학교	영상애니메이션학과
	동서대학교	애니메이션전공
	동서대학교	애니메이션&비주얼이펙트전공
	신라대학교	만화.애니메이션디자인전공
	신라대학교	만화애니메이션학전공
	영산대학교(해운대캠퍼스)	웹툰영화학과
	영산대학교(해운대캠퍼스)	만화애니메이션전공
대전광역시	대전대학교	디자인·애니메이션학부
	대전대학교	영상애니메이션학과
	목원대학교	애니메이션전공
	목원대학교	만화·애니메이션과
	목원대학교	웹툰전공
	목원대학교	웹툰·애니메이션과
	목원대학교	디지털만화애니메이션전공
	배재대학교	아트앤웹툰학과
대구광역시	계명대학교	영상애니메이션전공
	계명대학교	영상애니메이션과
광주광역시	조선대학교	만화·애니메이션학과

지역	대학명	학과명
광주광역시	조선대학교	만화·애니메이션학부
	호남대학교	만화애니메이션학과
경기도	대진대학교	미술만화게임학부
	신경대학교	애니메이션학과
	예원예술대학교(양주캠퍼스)	만화애니메이션전공
	예원예술대학교(양주캠퍼스)	만화·게임영상학부
	예원예술대학교(양주캠퍼스)	만화게임영상학과
	예원예술대학교(양주캠퍼스)	만화게임영상전공
	유한대학교	애니메이션영상학과
	평택대학교	영상애니메이션디자인전공
	평택대학교	애니메이션학전공
	평택대학교	애니메이션전공
강원도	상지대학교	만화애니메이션학과
충청북도	극동대학교	만화·애니메이션전공
	극동대학교	만화·애니메이션학과
	청주대학교	만화애니메이션학과
	청주대학교	만화애니메이션전공
충청남도	공주대학교	만화애니메이션학부
	공주대학교	카툰코믹스전공
	공주대학교	애니메이션전공
	나사렛대학교	캐릭터디자인학과
	상명대학교(천안캠퍼스)	출판만화전공
	상명대학교(천안캠퍼스)	애니메이션학과
	상명대학교(천안캠퍼스)	만화전공
	상명대학교(천안캠퍼스)	애니메이션전공
	상명대학교(천안캠퍼스)	예술학부 디지털만화영상전공
	상명대학교(천안캠퍼스)	만화학과
	상명대학교(천안캠퍼스)	만화·애니메이션학과
	순천향대학교	애니메이션전공
	순천향대학교	영화애니메이션학과

지역	대학명	학과명
충청남도	순천향대학교	디지털애니메이션학과
	순천향대학교	영화애니메이션전공
	중부대학교	만화애니메이션학전공
	한서대학교	영상애니메이션학과
	호서대학교	애니메이션학과
	호서대학교	게임애니메이션융합학부(애니메이션트랙)
	호서대학교	산업애니메이션학과
	호서대학교	애니메이션전공
전라북도	예원예술대학교(임실캠퍼스)	만화게임영상학과
	예원예술대학교(임실캠퍼스)	애니메이션전공
	예원예술대학교(임실캠퍼스)	애니메이션학과
	예원예술대학교(임실캠퍼스)	만화애니메이션전공
	전주대학교	사진·만화애니메이션전공
	전주대학교	만화애니메이션학과
	전주대학교	만화애니메이션전공
전라남도	세한대학교	만화애니메이션학과
	세한대학교	만화애니메이션전공
	순천대학교	만화애니메이션학과
경상북도	경일대학교	만화애니메이션학부
	경일대학교	만화애니메이션학과
	경주대학교	만화애니메이션전공
	경주대학교	애니메이션전공
	경주대학교	웹툰사진전공
	경주대학교	디자인애니메이션학부
	경주대학교	2D디자인웹툰학부
	대구대학교(경산캠퍼스)	영상애니메이션디자인학과
	대구대학교(경산캠퍼스)	융합예술학부(영상애니메이션디자인학전공)
	대구예술대학교	영상/만화애니메이션전공
	대구예술대학교	디지털게임웹툰전공
	대구예술대학교	게임·웹툰전공

지역	대학명	학과명
경상북도	대구예술대학교	영상애니메이션전공
	대구한의대학교(삼성캠퍼스)	스마트영상애니메이션전공
세종특별자치시	홍익대학교 세종캠퍼스(세종캠퍼스)	디자인·영상학부 영상·애니메이션전공
	홍익대학교 세종캠퍼스(세종캠퍼스)	영상 · 애니메이션학부
	홍익대학교 세종캠퍼스(세종캠퍼스)	디자인·영상학부 애니메이션전공

만화의 역사

만화(漫畵, 문화어: 이야기 그림, 영어: comics 코믹스)는 시각 예술의 일종으로, 일반적으로 말풍선이나 자막 형태의 글과 그림의 조합으로 작가의 생각을 표현한다. 초기에는 캐리커처나 간단한 이야기로 사람들에게 재미를 주기 위해 사용되었으나, 현재는 많은 하위 장르를 가진 예술 매체로 발전했다. 만화는 소설과 그림을 융합한 종합예술이며 두 가지 장르를 합쳤기 때문에 둘 중 하나만 특출나도 걸작이 나올 수 있다. 만화는 그림의 컷이 나란히 연결된 형식이다. 대화, 서술, 음향 효과 기타 정보를 표현하기 위해 말풍선, 짧은 해설, 의성어 등의 방법을 사용하며, 컷의 크기와 배열로 묘사의 속도를 조절한다. 만화와 유사한 형태의 삽화는 만화에 쓰이는 가장 흔한 이미지 제작의 수단이다. 사진 소설은 사진 그림을 사용하는 형태이다. 만화의 흔한 형태로는 연재만화, 시사만평, 만화책 등이 있다. 20세기 말 이후, Graphic Novel, 코믹 앨범, 단행본 등의 합본이 점차 흔해졌고, 21세기 들어 인터넷상의 웹툰이 확산하였다.

만화의 역사는 문화에 따라 서로 다른 경로를 거쳐 왔다. 20세기 중반, 만화는 미국, 유럽(특히 프랑스와 벨기에), 일본 등에서 유난히 번창했다. 유럽의 만화는 1830년 로돌페 퇴퍼(Rodolphe Töpffer)의 연재만화로 거슬러 올라가며, '땡땡의 모험' 등의 1930년대의 연재만화와 만화책의 성공에 힘입어 널리 확산하였다. 미국의 만화는 20세기 초 신문 연재만화의 등장으로 대중 매체로 부각하였다. 뒤를 이어 1938년 슈퍼맨이 나타난 이후로 슈퍼히어로 잡지 형태의 만화책 장르가 유행했다. 일본에서는 12세기부터 만화가 시작하였음을 제시하였고, 근대적 만화의 등장은 메이지유신 이후 각종 서양 문물의 전파로 시작되었다. 제2차 세계 대전의 시기에 테즈카 오사무와 같은 만화가의 인기와 함께 만화 잡지와 만화책이 급속히 확산하였다. 만화는 대부분 역사에서 저급 문화로 취급받았으나, 20세기 말로 진행되면서 대중과 학계에서 널리 받아들여지게 되었다.

출처: 위키백과

웹툰 관련 분야

■ 웹툰 기획자

웹툰 기획자는 만화가를 비롯한 다양한 사람들과의 협업으로 작품을 발굴하고 작가나 작품관리 등에 관여해 업무를 조율하며, 이를 통해 콘텐츠 제작, 유통, 관리, 서비스 등 웹툰 제작 전반에 걸쳐 기획·관리를 책임지는 총괄 프로듀서다. 작품을 분석하고 일정 진행을 관리하며 작가와의 의사소통을 통해 작품에 대한 전체적인 흐름과 이해를 공유하는 것이 주요 업무다. 작품의 콘셉트를 잡고 그림 작가나 스토리 작가를 섭외하여 제작 여건을 만드는데, 그 과정에서 다양한 루트를 통해 최근 인기 트렌드 등을 고려하여 콘텐츠를 발굴하고 그 소재로 전문 스토리 작가와 그림 작가를 섭외해 작품을 제작한다. 작품이 완성되면 서비스할 플랫폼을 찾아 론칭하고 비즈니스 영상, 공연 등의 콘텐츠 재사용 관리까지 맡게 된다. 또한 작가의 활동을 지원하기 위해 매니지먼트와 수익의 배분 등과 같은 계약에 관한 사항도 정리한다. 프로모션 진행 시 콘텐츠 편집, 독자 관리, 웹 환경과 기술을 고려한 서비스의 개선, 이벤트 기획 등의 업무를 하는 것 또한 웹툰 기획자의 일이다.

■ 애니메이션 기획자

애니메이션 기획자는 애니메이션의 제작에 필요한 각종 업무를 기획하고 조정하는 일을 한다. 다양한 자료를 읽거나 조사하여 애니메이션 작품의 새로운 소재를 발굴하고, 애니메이션의 주제 및 내용 방향 등을 결정한다. 제작에 필요한 인력, 비용, 소요 기간 등에 대한 예산을 기획하고, 기타 제반 사항들을 조정하며 감독과 제작인력 등을 섭외한다. 각 장면에 따라 출연자에게 분위기, 동작 등을 설명하고 지도한다. 애니메이션의 제작이 완성되면, 애니메이션의 홍보 및 마케팅, 배급 등에 대한 사항들을 기획하고 그에 따라 실행한다.

■ 만화출판 기획자

만화작품 제작 및 유통환경에 대한 조사 및 정보를 수집하여 만화 발표 매체, 연재의 여부 등 다양하게 출판되는 만화에 관한 시장조사를 하고 수집된 정보를 분류해 트렌드를 분석한다. 만화시장의 요구, 창작 방법, 매체 전략(웹툰, 단행본, 연재물 등)을 고려하여 만화작품 기획서를 작성하고 제작 및 제작비 관련 인원과 협의한다. 만화 캐릭터, 게임, 애니메이션 등 콘텐츠의 활용방안(마케팅)에 대한 전략을 수립한다. 만화작품 기획서가 완성되면 발표하고 제작비 조달, 제작진 섭외, 계약, 저작권 관련 업무를 진행한다. 만화 제작이 진행되면 신문연재, 웹툰 연재, 단행본 발행 등의 방법으로 발표하는 제반 업무를 진행한다. 독자의 의견을 작가에게 전달하여 작품에 반영하도록 조언하여 상업적으로 성공하는 데 이바지한다. 해외 만화의 수입(출판), 국내 만화의 수출(출판) 관련 업무를 직접 진행하거나 의뢰하기도 한다. 출판 인세를 정산하고 지급한다.

■ 일러스트레이터

도안 대상의 스타일이나 주제를 연구한다. 관련 시장의 추세 및 고객의 기호 등을 조사한다. 작성할 내용과 크기를 확인한다. 각종 도안 도구와 그래픽 프로그램을 사용하여 그림, 문자 등을 제도 혹은 스케치한다. 도안된 그림 혹은 문자를 내용에 부합되도록 배열·정리하고 색상을 넣어 견본을 제작한다. 이를 토대로 의뢰자와 협의하여 기호, 문양, 도안 등의 완성품을 제작한다.

■ 캐릭터 디자이너

캐릭터 디자이너는 각종 팬시 사업의 캐릭터, 애니메이션, 게임, 인기 연예인들의 특징적인 캐릭터를 창조하여 이를 장난감, 문구류 등 다양한 상품에 활용, 디자인하는 일을 담당한다. 대상에 대하여 스타일이나 주제를 연구하고, 시장조사를 통하여 영업담당자, 상품 제작진과 함께 상품화할 아이템의 구상 회의를 진행한다. 선정된 아이템에 대해서 세부적인 제품 제원에 대한 시각적인 정의를 내리고, 상품 제작진과 가격 및 제작비용에 대하여 협의하여 최종적인 아이템의 사양을 결정한다. 흥행에 성공한 만화 영화 등의 등장인물의 캐릭터를 활용하거나 새로운 캐릭터를 창조하여 장난감, 문구류 등에 적

용, 디자인한다. 도안된 디자인을 내용에 부합되도록 배열/정리하고, 색상을 넣어 견본을 제작한다. 이를 토대로 협의하여 기호, 문양, 도안 등의 완성품을 제작하고, 제작된 상품이 캐릭터의 이미지에 적합하게 디자인되었는지 검사한다. 특정 제품, 단체, 행사 등의 홍보를 위해 유명 연예인, 스포츠 스타 등을 활용한 캐릭터를 디자인하거나 특정 제품, 단체 등의 성격에 적합한 새로운 캐릭터를 창조하고 디자인한다.

■ 게임 그래픽 디자이너

게임기획자와 게임시나리오작가가 구상한 내용을 참고로 캐릭터와 배경 화면 등을 구상한다. 스케치 작업을 거쳐 색을 입힌다(컬러링 작업). 작업계획을 세운 후 그래픽 소프트웨어를 이용해 캐릭터의 모습과 주요 움직임, 아이템, 배경화면을 구성하여 모니터에 그려 넣는다. 게임 제작이 완성된 후 캐릭터나 배경이 어색한 곳은 수정하고 보완한다. 게임상에 보이는 메뉴, 창, 설정 창 등의 인터페이스(Interface:서로 다른 시스템을 연결해 주는 부분)를 제작한다. 원화가가 그린 캐릭터나 배경을 3D 프로그램을 이용하여 만든다. 모델러가 만들어 놓은 입체물에 색감이나 질감을 입힌다. 반복되는 동작을 정교화한다. 마법이나 기술 등 각종 효과를 제작한다.

출처: 커리어넷/ 한국직업사전

유명한 웹툰 플랫폼

네이버웹툰

포털사이트 네이버에서 제공하는 웹툰 서비스.

연재만화를 볼 수 있는 웹툰, 아마추어 만화가가 그린 만화를 볼 수 있는 도전 만화, 도전 만화에서 인기가 많은 웹툰을 따로 골라낸 베스트 도전, 그리고 주말이면 일부 만화를 3권 무료로 볼 수 있는 유료만화 등이 있다. 초창기에는 웹툰이 아닌 출판 만화의 유료 제공 서비스를 하는 사이트였다.

카카오 웹툰

카카오에서 제공하는 유료만화 및 웹툰 서비스.

카카오에서 관리하는 카카오페이지와는 독립적으로 운영한다. 기존의 다음 웹툰이 2021년 8월부터 카카오 웹툰으로 개편되어 서비스를 시작했다. 서비스 초기에는 오락 분야의 유료만화와 뉴스(미디어다음)의 웹툰 서비스가 따로 분리되어 있었지만, 점차 웹툰 쪽 서비스 규모가 커지면서 웹툰을 중심으로 통합되었다.

레진코믹스

2004년부터 이글루스에서 '레진닷컴'이라는 이름의 유명한 블로그를 운영하던 블로거 레진(한희성)이 주도해 개발자 권정혁과 함께 만든 웹툰 전문 서비스.

'재미있는 만화를, 쉽게 결제해서, 편하게 보게 하자'를 목표로 성숙한 독자를 위한 어른의 만화 서비스를 표방하고 있다. 2013년 6월 7일에 안드로이드 애플리케이션이 개장되었고, 이를 시작으로 동년 8월 17일에는 iOS 애플리케이션, 9월 21일에는 웹 사이트가 오픈되었다.

탑툰

탑코에서 운영하는 웹툰 연재 웹사이트로 성인 남성향 웹툰을 주력으로 한다. 2014년 1월 탑코믹스 설립 후 3월에 웹툰 전문 플랫폼으로 오픈했다. 당시 전반적으로 낮은 수위와 전체이용가 남성향 위주의 작품이 서비스되던 레진코믹스에 경쟁력을 갖추기 위해 고수위의 성인물 위주로 성장했다.

투믹스

2015년 5월에 '짬툰'이라는 이름으로 정식 서비스를 시작했다. 웹툰 플랫폼 중에서는 후발 주자에 속한다. 운영 초기에는 '성인을 위한 프리미엄 웹툰 플랫폼'을 지향한 만큼 성인 웹툰 비중이 월등히 컸다. 성인 웹툰을 통해 고정 독자층을 마련해 성장 기반을 마련하려는 전형적인 방식을 택했다.

봄툰

2015년 7월 7일 오픈한 여성향 성인 웹툰 플랫폼. 웹툰 플랫폼 가운데 2세대에 속한다.

여성 독자를 겨냥한 로맨스, BL 장르의 웹툰을 공격적으로 유치하는 한편 GL 판타지, 개그, 액션, 스포츠, SF, 공포, 스릴러 등의 장르 작품도 두루 갖추고 있다. 한국 만화가가 그린 웹툰을 주력으로 서비스 중이며 일본 등지의 출판 만화 또한 번역해 공급한다.

코미코

comico(코미코)는 대한민국의 NHN의 자회사, NHN comico가 개발·운영하는 스마트 디바이스용 무료 만화·소설 애플리케이션이다. 현재 애플리케이션판 외에 컴퓨터 전용 Web 페이지 판이 제공되고 있다.

미스터블루

만화 웹툰 웹소설 전자책, 출판 및 플랫폼 운영 전문기업.

만화 회사로, 만화를 계약하여 부분 유료화 시스템으로 수익을 창출하는 시스템이다. 2015년 11월 18일 SPAC(기업인수목적회사)인 동부스팩 2호와 합병하는 형식으로 코스닥시장에 공개되어 있다.

버프툰

버프툰은 엔씨소프트에서 운영하는 대한민국의 웹툰 서비스이다. 다양한 오리지널 독점 웹툰뿐만 아니라, 웹소설, 만화, 오디오북까지 약 3,000여 종을 감상할 수 있다.

피녀툰

웹툰, 단행본이나 웹소설 플랫폼.

이쪽 업계 후발 주자이다. 2016년 기준 전체 플랫폼 중 하위권이었으나, 2018년 11월 기준 중상위권으로 올라왔다. 수입 만화를 많이 수입하는 편이고, 자체 웹툰은 BL이 많다.

만화경

배달의민족 운영사인 우아한형제들이 2019년에 출시한 웹툰 플랫폼이다. 격주 또는 주간으로 웹툰이 연재되며, 그 외에 단편 작품과 인터뷰 콘텐츠도 존재한다. 연재작들은 일상에서 소소한 삶을 주제로 하는 경우가 많으며 다양한 연령대의 삶을 다루고 있다. 연재작 중 일부는 배달의 민족 선물하기에서 이용권으로도 사용되고 있다.

북큐브

북큐브(Bookcube)는 대한민국의 전자책 서비스 회사이며 회사명은 (주)북큐브네트웍스이다. 2008년 설립되었다. 북큐브는 국내 최초로 100원 편당 결제 유료 연재 웹소설이라는, 현재 웹소설 업계의 사실상 표준이 된 비즈니스 모델을 창시한 플랫폼이다.

무툰

무툰은 핑거스토리에서 운영하는 웹툰, 만화, 웹소설 연재 웹사이트다. 2018년도 설립 후 웹툰, 소설, 만화 등을 포함한 전문 플랫폼으로 오픈했다.

포스타입

주식회사 포스타입에서 운영하는 대한민국의 블로그 서비스.

2015년 7월 2일 서비스를 시작했다. 콘텐츠를 쉽게 사고팔 수 있는 블로그를 지향한다.

POSTYPE

출처: 나무위키/ 위키백과

웹툰에 관한 이모저모

우리는 만화 속의 캐릭터와 함께 웃고, 울면서 어린 시절을 지냈습니다. 그만큼 만화는 어린 시절의 우리들과 꿈과 희망을 함께 나누던 다정한 친구였습니다. 1997년 IMF 이후, 출판만화 시장이 급격히 침체하고, 인터넷 기술이 발달하자 만화가들은 자신이 그린 만화를 인터넷상에 올리기 시작했고, 재미있는 작품들이 대중들에게 알려지게 되었습니다. 그 후 각종 포털 사이트에서 인기 있는 만화가와 계약을 맺고 연재만화를 올리기 시작하면서 지금의 웹툰 시장이 형성되었습니다. 웹툰은 다른 나라에는 없는 우리나라만의 콘텐츠로서 세계 속으로 뻗어나가고 있습니다. 웹툰은 '웹코믹스(webcomics)' 또는 '웹(Web)과 카툰(Cartoon)'의 약자로 웹사이트에 게재된 이미지 파일 형식의 만화를 말합니다. 책 형태로 출간되던 만화가 인터넷 공간을 통한 온라인 서비스로 제공되면서 많은 사람으로부터 인기를 얻게 된 것입니다. 웹툰작가는 인터넷을 통해 흥미로운 이야기와 재미있는 그림으로 많은 사람에게 즐거움과 감동을 전달하는 직업입니다. 초기에는 출판만화를 그렸거나 만화가를 지망했던 사람들이 많았지만, 최근에는 웹툰작가로 데뷔하는 사람들이 많습니다. 웹툰작가는 웹툰이 탄생하기까지의 거의 모든 과정을 혼자서 진행해야 합니다. 기획, 취재, 대본, 연출, 글, 그림을 혼자서 결정하고, 이를 마감 기한 내에 완성하는 것은 매우 힘든 일입니다. 그렇기에 일의 양도 많고, 창작의 고통이 따르는 직업입니다. 단순히 그림 그리는 것을 좋아한다는 이유만으로 직업을 선택한다면 많은 어려움을 겪을 수 있습니다. 웹툰의 특징은 종이로 인쇄하는 책과 달리 작가의 기량에 따라 음악이나 기타 효과음 등을 넣어 폭넓게 표현할 수 있다는 것입니다. 최근에는 애니메이션처럼 이미지가 움직이는 웹툰도 등장했습니다. 일반적으로는 작가 한 명이 글도 쓰고 그림도 그리지만, 스토리 작가와 그림작가가 한 팀으로 일할 때도 많습니다. 스토리가 좋아도 그림으로 표현하는 능력이 떨어지거나, 그 반대의 경우가 생긴다면 독자들의 호응을 받기 힘들기 때문입니다.

우리나라의 최초 웹툰작가에 대해 알아볼까요?

웹툰은 1990년대 후반 인터넷이 보급되면서 생겨나기 시작했어요. IT 기술의 발달로 신문사의 카툰이 디지털화되면서 2000년도에 본격적으로 발전하기 시작했어요. 다양한 포털 사이트들이 등장하면서 1세대 웹툰작가들이 등장해요. 인터넷의 특성상 최초의 웹툰작가가 누구인지 정확하게 알 수 없지

만, 강풀, 강도하 등이 선두에 있었던 작가들이에요. 강풀 작가는 사실체 이야기 만화인 극화 장르를 개척했고, 강도하 작가는 2001년에 인터넷 만화 잡지인 '약진'을 만들어 여러 작가의 작품을 소개하면서 자신도 깊이 있는 만화를 창작했어요. '약진'에서 활동한 많은 신인 작가들이 지금까지도 열심히 웹툰작가의 길을 가고 있어요.

포털과 플랫폼에 대해 알아볼까요?

웹툰은 네이버, 다음과 같은 포털과 넥스큐브, 봄툰, 북큐브, 투믹스, 탑툰과 같은 플랫폼에 연재할 수 있어요. 포털과 플랫폼은 차이가 있어요. 포털은 여러 카테고리 중의 하나가 웹툰으로, 유저 수에 따른 광고 수익으로 작가의 원고료를 주기 때문에 웹툰으로 수익을 내지 않아도 돼요. 그러나 플랫폼은 오직 웹툰만을 다루기 때문에, 플랫폼 회사에서는 작가에게 선투자해요. 이후 작품이 잘 팔려야 회사가 이익을 보는 구조이기 때문에 독자의 시선을 끌 수 있는 자극적인 장르를 선호하는 경향이 있어요.

영상 매체의 소재가 된 웹툰에 대해 알아볼까요?

인기 있는 웹툰은 드라마나, 영화 또는 게임 등과 같은 다양한 영상 매체를 통해 다시 만나볼 수 있어요. 인기리에 방영했던 드라마 '미생'이나 영화 '내부자들'은 웹툰을 원작으로 하여 탄생한 작품이에요. 이외에도 영화 '은밀하게 위대하게', '패션왕', '신과 함께', '이웃사람', 드라마 '치즈인더트랩', '김비서가 왜 그럴까?', '내 아이디는 강남미인' 등이 있어요. 하지만 웹툰 원작의 드라마와 영화 제작이 항상 인기 있는 것은 아니에요. 원작 자체의 인기와 각 캐릭터를 향한 애정이 드라마나 영화의 배우 캐스팅에 관한 관심으로 이어져 논란을 일으키기도 해요. 웹툰의 캐릭터와 비슷한 배우가 그 역할을 더욱 잘하기를 바라는 마음은 당연하지만, 자칫하면 예상치 못한 결과를 낳기도 해요.

출처: 메이저맵 만화애니메이션학과

기술융합형 웹툰의 창작과 미래

1. 새로운 주류문화로 부상하는 웹툰

2000년 초에는 지금의 웹툰이 PC 만화, 인터넷만화, 디지털카툰 등 다양하게 불렸다. 2003년 2월 다음에서 처음으로 '웹툰'이란 카테고리를 만들었고, 2004년 네이버가 웹툰 서비스를 시작하면서 점차 업계 표준용어가 됐다. 물론 그 이후에도 새로운 디바이스가 출현할 때마다 앱툰, 스마툰, 탭툰, 패드툰 등등 신조어가 등장했지만, 디지털 기반의 만화를 통틀어 웹툰으로 부르는 것이 관례가 됐다. 최근에 미국 '코믹스(Comics)'와 일본 '망가(Manga)'로 양분되던 세계 만화시장에서 한국의 웹툰이 새로운 주류문화로 부상하고 있다고 한다. 웹툰이 등장하고 불과 20년 만에 생긴 변화이다. 이러한 시점에 필자는 웹툰 작가로서 경험했던 내용을 중심으로 웹툰의 현주소를 점검하고 몇 가지 의견을 제시하고자 한다.

◆ 웹툰의 4가지 성공 요인

오늘날 웹툰이 이렇게까지 성장할 수 있었던 이유는 무엇일까? 다양한 원인분석이 가능하겠지만 현장에 있었던 한 명의 작가로서 느꼈던 첫 번째 요인은 누구나 짐작할 법한 2000년대 초 인터넷 강국을 이끌었던 IT 기술이다. 하지만 인터넷의 등장과 정보화 물결은 세계적인 추세였는데 유독 한국에서

만 웹툰이 발전했던 까닭은 무엇이었을까? 그것은 바로 당시 국내 출판만화 시장이 거의 붕괴한 상태였기 때문이다. 미국이나 일본에서는 기존의 출판만화 시장이 견고했기 때문에 굳이 만화를 인터넷에 무료로 보여줄 필요가 없었다. 하지만 한국에서는 기존의 출판만화 시장이 붕괴하기 직전이었기 때문에 좀 더 과감하게 도전할 수 있었고, 이것이 곧 웹툰 시장 성장의 두 번째 배경이다. 실제로 웹툰이 처음 등장했을 때는 무료라는 인식 때문에 만화계로부터 외면받았지만, 몇 가지 수익모델이 성공할 수 있다는 것이 증명되면서 무게중심이 빠르게 이동할 수 있었다. 세 번째 요인으로 한국콘텐츠진흥원과 만화영상진흥원 같은 기관에서 주도한 다양한 정책과 지원사업을 꼽을 수 있다. 여기까지는 업계 종사자라면 누구나 아는 사실이라 특별히 강조할 필요는 없을 것 같다. 오히려 대부분의 매체나 학술지에서 잘 다루지 않는 네 번째 요인을 좀 더 자세히 소개할 필요가 있다. 그것은 바로 일찍이 웹툰작가들의 모임이 있었다는 사실이다. 2000년 초 웹툰은 인터넷 스포츠신문이나 개인 홈페이지를 통해서 주로 제공되다가 다음, 네이버, 파란, 야후 등 포털 사이트로 영역이 넓혀갔다. 디씨 카연갤, 네이버 붐카툰 같은 유머 커뮤니티를 중심으로 웹툰이 올라오고 공감이 되거나 재미있으면 본인의 싸이월드에 퍼가던 시절이었다. 상황이 그렇다 보니 누구나 취미로 웹툰을 그릴 수 있었지만 소위 '열정페이'가 무성하던 시기였다. 그 당시에는 누가 얼마를 받고 웹툰을 그리는지, 어떤 방식으로 웹툰을 작업하는지 서로 알 수 없었다. 그런 와중에 2006년 6월 네이버 카페에서 '카툰부머'라는 웹툰작가들의 친목 모임이 만들어졌다. 가입조건은 인터넷 어딘가에 3개월 이상 꾸준히 웹툰을 연재하고 있는 사람이라면 누구나 회원으로 가입할 수 있었다. 이곳에서 당시 웹툰작가들은 업계의 상황을 파악할 수 있는 정보와 더불어 작업의 노하우를 공유할 수 있었다. 대부분 웹툰작가들이 정식으로 만화교육을 받은 적이 없었기 때문에 작가들마다 다른 방식으로 웹툰을 그렸다. 파일 사이즈부터 칸을 그리는 방식, 말풍선을 그리는 방법도 다 제각각이었다. '좀 더 효율적인 방법은 없을까?'라는 문제의식을 품고 2008년 6월부터 카툰부머 회원들끼리 자신의 작업방식을 공개하고 서로의 노하우를 공유하기 위해 시작한 것이 바로 '웹툰포럼'이었다.

2. 기술융합의 시작과 발전

웹툰포럼에서 작가들은 서로의 제작방식을 워크숍 형식으로 시연하고, 자유롭게 질의응답을 하면서 웹툰 제작에 필요한 툴이나 소스를 자연스럽게 공유했다. '스케치업'이라는 건축제도용 프로그램을 웹툰의 배경에 활용하는 것도 이곳에서 시연 후 보편화됐고, 웹툰에 배경음악을 넣어 다양한 연출이 등장하게 된 것도 웹툰포럼을 통해서였다. 2010년 5월에 호랑 작가가 〈구름의 노래〉 '에피소드 6. 거인편'

에서 스크롤 위치에 맞춰 사운드를 재생시키는 기법을 사용한 적이 있었다. 그러자 많은 작가가 이 기법에 관해 관심을 보였고 호랑 작가는 자연스럽게 웹툰포럼에 초청돼 작업방식을 공유했다. 그 당시 호랑 작가는 이 기법을 프로그래밍 지식을 잘 모르는 작가들도 쉽게 사용할 수 있도록 '웹툰테스터' 라는 이름으로 패키징해서 웹툰포럼에서 시연했다. 그 이후 스크롤 위치에 맞춰서 사운드를 연출하고 웹툰 하단에 "기술도움 : 호랑"이라는 크레딧을 붙이는 것이 작가들 사이에서 크게 유행했다. 처음에는 단순히 배경음악만 넣었는데 2012년 5월에 공개된 환쟁이 작가의 〈기사도〉에서는 배경음악뿐만 아니라 효과음까지 음성파일로 넣으면서 기술융합형 웹툰의 첫걸음을 내디뎠다. 하지만 2021년부터 플래시의 지원이 종료된다는 소식이 들리면서 네이버웹툰은 자체적으로 새로운 기술융합형 웹툰을 선보이기 시작했다.

◆ 스마트툰 : 모바일 환경에 최적화

2012년 10월 19일, 네이버웹툰에서는 모바일 환경에 최적화한 '스마트툰'을 출시했다. 기존의 웹툰은 스크롤 방식으로 위에서 아래로 내리면서 봐야 하지만 스마트툰은 한 화면에 하나의 컷을 배치해 가독성을 높이고자 했다. 화면을 터치하면 내용의 흐름에 따라 여러 방향으로 장면이 전환되는 인터랙션 효과가 제공됐다.

◆ 컷툰 : SNS 공유하기 위한 뷰어

2015년 4월 3일, 스마트툰에 이어 모바일에 특화된 새로운 슬라이드 형식 뷰어 '컷툰'이 공개됐다. 모바일에서 짧은 분량에 자주 볼 수 있는 간단한 에피소드 형태의 작품으로 구성된 컷툰은 스크롤 없이 화면을 밀어서 넘기며 한 컷씩 감상하는 슬라이드 형식의 뷰어로서 PC 환경에서는 기존과 같은 스크롤 형태로 읽을 수 있었다. 컷툰에서는 컷마다 댓글을 작성할 수 있으며, 컷 단위로 다른 사람과 쉽게 공유할 수 있는 '컷 공유' 기능이 탑재됐다.

◆ 효과툰 : 특수 효과 편집 도구

네이버웹툰은 2015년 5월에는 플래시가 지원되지 않는 모바일 환경에서 모든 기기에서 구현이 가능한 '웹툰 에디터' 프로그램을 자체적으로 개발했다. 이는 네이버랩의 연구원들에 의해 9개월 동안의 개발기간을 거쳐서 제작된 특수 효과 편집 도구였다. 이 프로그램은 작가들이 좀 더 쉽게 웹툰을 인터랙티브하게 만들 수 있도록 다양한 기능을 지원했다. 예를 들어 사용자의 스크롤 속도에 맞춘 패럴렉

스 효과 및 애니메이션, 자동 원근, 효과음, 배경음악, 즉시 재생되기, 원근 처리, 진동 효과 등의 다양한 기능을 사용할 수 있었다. 웹툰 에디터로 처음 만들어진 웹툰은 정은경, 하일권 작가의 〈고고고〉이고, 네이버웹툰에서 연재하는 작가들에게 설명회를 개최하면서 참여를 독려해 만든 것이 여름 특집 공포 단편선 〈2015 소름〉이다.

◆ VR 툰 : 360도 배경을 활용하는 웹툰

2014년 페이스북이 오큘러스를 인수하면서 VR 기술에 관한 관심이 높아졌다. 그때부터 VR 기술을 바탕으로 다양한 콘텐츠와 플랫폼이 등장했는데 국내에서는 코믹스브이(ComixV)와 스피어툰(Sphere Toon)이 가장 대표적이다. 코믹스브이는 360도 배경을 효과적으로 구현할 수 있는 매뉴얼7을 만들어 보급했고, 스피어툰은 호랑 작가가 개발한 VR 웹툰 플랫폼이다. 특히 스피어툰의 경우에는 2017년부터 네이버웹툰의 지원을 받으며 LG유플러스에서 상용화되기에 이르렀다.

◆ AR 툰 : 스마트폰 카메라 기능 활용

2016년 10월 23일 네이버웹툰은 업계 최초로 증강현실(AR, Augmented Reality)을 접목한 새로운 형식의 공포 웹툰 단편 시리즈 〈폰령〉을 공개했다. 스마트폰의 카메라 기능을 활용해 마치 사용자가 있는 현실에서 귀신이 보이는 듯한 효과를 구현했다. 이는 현실의 배경에 3차원의 가상 이미지를 겹쳐서 보여주는 기술로 사용자가 실제 영상과 구분이 모호해지는 특징을 활용한다. 가상현실이 현실 세계를 그대로 재현한 리얼리티를 통해 사용자의 몰입감을 높인다면, 증강현실은 실제 환경에 사용자의 정보나 이미지를 결합해 부가 정보를 제공하는 기능으로 이해할 수 있다.

3. 기술융합형 웹툰의 문제점

네이버웹툰은 2012년부터 지속해서 신기술을 웹툰에 접목하며 소위 '기술융합형 웹툰'을 주도적으로 선보이고 있다. 최근에는 인공지능 기술을 이용해 자동으로 그림을 그려주는 기술을 만들겠다는 포부를 밝히기도 했다. 그러나 지금까지 네이버웹툰에서 공개한 기술융합형 웹툰을 살펴보면 공통으로 지적할 수 있는 한 가지 특징이 있다. 그것은 새로운 기술이 등장하면 이를 웹툰에 적용할 수 있는 방법을 찾는 방식으로 접근한다는 것이다. 플래시 서비스가 종료되면서 스마트툰과 효과툰이 나왔고, SNS가 유행하면서 컷 공유를 할 수 있는 컷툰이 등장했고, VR, AR 기술이 등장하면서 이에 대응하는 기술을

웹툰에 적용하는 방식으로 전개해왔다. 물론 이러한 방식이 자연스러운 것은 사실이지만 작가들의 피드백을 받아서 문제점을 발견하거나 개선하는 단계까지는 이어지지 않았다.

◆ 기술 정보공유의 부재

2015년 5월 효과툰을 오픈하던 시기에 네이버웹툰에서는 작가들을 위한 설명회를 두 차례 개최하면서 웹툰 에디터 사용법을 적극적으로 알렸다. 그리고 여름단편특집 〈2015 소름〉이라는 릴레이 웹툰으로 작가들에게 효과툰을 사용하도록 독려했다. 하지만 당시 참여했던 작가들 사이에서는 실제로 사용해보니 다소 어려웠다는 반응이 많았다. 그렇지만 프로젝트에 참여했던 35명의 작가와 서로의 작업방식이나 노하우를 공유하는 자리는 마련되지 않았다. 2016년에 다시 한번 효과툰을 사용해 여름단편 특집 〈비명〉이란 프로젝트가 진행됐지만, 참여 작가가 19명으로 줄어들었다. 그 이후에도 작가들 사이에서는 효과툰 사용법이 어렵다는 인식이 생기면서 웹툰 에디터를 사용하는 작가는 자연스레 점차 줄어들었다. 개인적으로는 당시 프로그램을 일반에 공개해 도전만화가에도 쉽게 올릴 수 있도록 방향을 선회했다면 어땠을까 하는 아쉬움이 남는다. 이처럼 기술융합형 웹툰은 여러 가지 이유로 기술의 노하우가 축적되지 않고 일회성 이벤트에 그치는 경향이 있다.

◆ 만화 문법에 관한 몰이해

기술융합형 웹툰의 가장 큰 문제점은 지나치게 개발자 중심으로 접근한다는 것이다. 물론 신기술을 웹툰에 적용하기 위해서 개발자들의 역할이 큰 것은 사실이지만 웹툰도 본질적으로 만화라는 사실을 간과해선 안 된다. 만화는 '재미'를 중시하는 또 하나의 언어다. 기본적으로 만화는 캐릭터, 배경, 효과선, 칸, 말풍선, 특수 기호 등을 사용해 이야기를 전달한다. 그중에서도 만화를 가장 만화답게 만드는 것은 '칸'이다. 칸 속의 그림은 모두 정지되어 있지만, 독자들은 칸과 칸 사이의 움직임을 상상하면서 만화를 읽게 된다. 이때 칸과 칸 사이의 간격은 읽는 순서를 결정하며, 다양한 칸의 크기와 모양은 또 하나의 연출 요소이다. 그러나 지금까지의 기술융합형 웹툰은 대체로 만화 문법에 대한 이해가 부족하다.

4. 웹툰의 미래를 위한 제언

지난 웹툰의 20년 역사는 한 마디로 '무료에서 유료로 전환'에 무게중심이 있었고 작가 중심보다는 플랫폼 중심이었다. 최근 언론에서는 웹툰이 새로운 한류 콘텐츠로 부상하고 있다고 보도하고 있지만 한

가지 유의할 점은 웹툰 플랫폼의 성장이 반드시 한국만화의 발전이나 한류 콘텐츠의 세계 진출을 의미하지는 않는다는 사실이다. 왜냐하면 네이버웹툰의 글로벌 진출은 단순히 한국에서 인기를 끌었던 웹툰을 번역해서 소개하는 것이 아니라 국내에서 검증된 도전만화가라는 작가양성 시스템을 로컬라이징해 현지 작가를 채용하고 있기 때문이다. 어떤 의미에서 네이버웹툰의 세계 진출은 한류 콘텐츠를 수출하는 것이 아니라 웹툰의 수익모델을 전 세계에 이식하고 있는 것에 불과하다. 오히려 웹툰을 한류 콘텐츠로 성장시키기 위해서는 단순히 어떻게 수익모델을 확장할 것인가에 골몰할 것이 아니라 어떻게 해야 작가들이 좀 더 재미있는 작품을 만들 수 있을 것인지 창작환경을 개선하는 것에 무게중심을 옮겨야 한다. 새로운 기술이 등장할 때마다 작가들이 매뉴얼을 배우면서 작품을 구상하는 것이 아니라, 어떻게 하면 보다 창의적인 아이디어를 낼 수 있고 보다 재미있는 만화를 그릴 수 있을지 고민하는 방향으로 기술이 개발되길 원한다.

왜 우리에게는 클립스튜디오(ClipStudio) 같은 웹툰 전문제작 소프트웨어가 없는 것일까? 단순히 제작의 효율성을 높여주는 것이 아니라 글과 그림을 자유롭게 다루면서 만화적 재미를 표현할 수 있는 신기술은 왜 아무도 관심을 두고 개발하지 않는가? 이를 위해서는 플랫폼보다는 작가에 무게중심을 두고 창작환경을 개선하고, 좀 더 자유롭게 표현하는 방법을 개발해 서로의 작업방식과 노하우를 공유할 수 있는 분위기를 조성해야 한다. 그것이 웹툰이 곧 한국만화를 상징하고, 나아가 한류의 새로운 물결이 될 수 있는 방향이라고 생각한다.

출처: 한국국제문화교류진흥원

〈만화콘텐츠스쿨 교육과정〉

구분		1학년 1학기	1학년 1학기	2학년 1학기	2학년 2학기	3학년 1학기	3학년 2학기
웹툰만화콘텐츠	전공선택			- 만화설정 I (캐릭터) - 만화설정 II (세계관) - 콘탠츠비평 - 얼개그림워크숍 - 컨셉일러스트레이션			
		- 스토리텔링의 이해 - 인체드로잉 - 캐릭터와 의상 - 역사속 캐릭터 - 비쥬얼씽킹		- 캘리그라피 - 신화와 내러티브 - 액션드로잉 - 만화가를 위한 인체해부학 - 장면설계와 연출 - 만화와 색채 - 출판만화창작 - 디지털표현기법 - 문화예술교육현장의 이해와 실습		- 콘텐츠비평워크숍 - 출판편집 - 만화콘텐츠비즈니스모델 - 지식만화	
		- 만화기초드로잉 - 발상법 - 포토샵과 클립스튜디오	- 관찰과 표현 - 퍼스펙티브 - 장르연구 - 클래식음악과 서양 문화사 - 디지털원고창작 - 문화예술교육개론 - 만화애니메이션 교육론	- 웹툰창작 I - 만화스토리텔링 I - 만화애니메이션 교수 학습방법 - 만화애니메이션 교육프로그램 개발	- 독립만화창작 - 웹툰창작 II - 만화스토리텔링 II - 예술만화읽기 - 모션코믹스 - 일러스트레이션 워크숍 - 현장실습2-동계	- 취업창업을위한 만화콘텐츠프로젝트 I (Capstone Design) - 장르스토리창작(로맨스/드라마/SF) - 시퀀스 디자인 - 스케치업 I - 취업창업을 위한 디지털 포트폴리오 I - 현장실습3-1 - 현장실습3-하계	- 취업창업을 위한 만화콘텐츠프로젝트 II (Capstone Design) - 장르스토리 창작(미스터리/호러/액션) - 스케치업 II - 취업창업을 위한 창작자의 길 II (자기개발과 기술능력) - 취업창업을 위한 디지털 포트폴리오 II - 현장실습3-2 - 현장실습3-동계
	전공필수	- 만화의 이해 - 만화조형 - CK pathfinder - 창작자의 길 I	- 만화연출과 창작 - 창작자의 길 II	- 창작자의 길 III	- 창작자의 길 IV	- 취업창업을 위한 창작자의 길 I (의사소통)	
웹소설창작	전공선택	- 장르연구 - 클래식음악과 서양 문화사 - 역사속 캐릭터		- 신화와 내러티브		- 취업창업을 위한 만화콘텐츠 프로젝트 I (Capstone Design) - 디지털출판과 창업 - 게임스토리텔링 실습 - 장르문학을 위한 과학스터디 - 현장실습3-1 - 현장실습3-하계	- 취업창업을 위한 만화콘텐츠 프로젝트 II (Capstone Design) - 공동창작실습 - 전쟁사와 군사학 - 장르문학비평 - 현장실습3-2 - 현장실습3-동계
		- 웹소설의 이해 - 문장과 어휘표현 - 웹소설창작을 위한 고전강독 I - 헐리우드장르 스터디 - 캐릭터 심리학	- 플롯의 이해와 적용 - 웹소설창작을 위한 고전강독 II - 장르공간워크숍 - 일본서브컬처스터디 - 세계의 민속과 전승	- 이미지와 시나리오 - 웹소설 창작실습 I - 장르연구 I (로맨스) - 장르연구 II (SF) - 장르고전강독 I	- 드라마 창작 워크숍 - 웹소설 창작실습 II - 장르연구III(판타지 무협) - 장르연구IV(미스터리 스릴러 호러) - 장르고전강독 II - 현장실습2-동계		
	전공선택	- CK pathfinder - 크리틱 I	- 크리틱 II	- 크리틱 III	- 크리틱 IV		

출처: 청강문화산업대학교

웹툰이 원작인 영화

신과 함께 (2017년/ 139분)

화재 사고 현장에서 여자아이를 구하고 죽음을 맞이한 소방관 자홍, 그의 앞에 저승차사 해원맥과 덕춘이 나타난다. 자기의 죽음이 아직 믿기지도 않는데 덕춘은 정의로운 망자이자 귀인이라며 그를 치켜세운다. 저승으로 가는 입구, 초군문에서 그를 기다리는 또 한 명의 차사 강림, 그는 차사들의 리더이자 앞으로 자홍이 겪어야 할 7번의 재판에서 변호를 맡아줄 변호사이기도 하다. 염라대왕에게 천 년 동안 49명의 망자를 환생시키면 자신들 역시 인간으로 환생시켜 주겠다는 약속을 받은 삼차사들, 그들은 자신들이 변호하고

호위해야 하는 48번째 망자이자 19년 만에 나타난 의로운 귀인 자홍의 환생을 확신하지만, 각 지옥에서 자홍의 과거가 하나둘씩 드러나면서 예상치 못한 고난과 맞닥뜨리는데...

그대를 사랑합니다 (2011년/ 118분)

주인공 김만석은 매일 새벽에 오토바이를 타며 온 동네에 우유 배달하러 다니는 우유 배달원이다. 송씨는 같은 동네에 폐지를 줍는 일을 하는 사람이다. 어느 날 우연히, 송씨는 김만석의 오토바이에서 튕긴 돌에 맞고 리어카와 함께 넘어진다. 평소에는 무뚝뚝하고 차가운 김만석은 송씨를 자주 마주치면서 그녀에게 마음을 열기 시작한다. 혼자 사는 송씨도 김만석에게 따뜻함을 느끼기 시작한다. 장군봉은 이 영화의 또 다른 주인공이다. 그는 아내와 함께 이동네에서 자식 셋을 키우고 내보냈다. 그 후 그의 아내는 치매에 시달렸고, 그

는 그런 그의 아내를 보살피기 위해 아침마다 집 대문을 잠그고 주차장 관리직을 맡는다. 어느 날 장군봉은 출근할 때 집 대문을 잠그고 나가는 것을 잊어버린다. 아니나 다를까, 장군봉의 아내는 그가 출근해 있는 틈을 타서 집 밖을 나간다. 치매에 걸린 그녀는 곧 길을 잃게 되는데...

강철비 (2017년/ 139분)

북한에서 쿠데타가 발생한다. 북한 최정예요원 엄철우는 치명상을 입은 '북한 1호'와 함께 남한으로 피한다. 그 사이 북한은 대한민국과 미국을 상대로 선전포고를 하고, 남한은 계엄령을 선포한다. 한편 외교안보수석 곽철우는 북한 1호가 남한으로 내려왔다는 정보를 입수하고 전쟁을 막기 위해 이들에게 긴밀한 접촉을 시도한다. 한반도 핵무기를 둘러싼 일촉즉발의 상황을 풀어나가는 그들의 고군분투가 시작된다.

내부자들 (2015년/ 130분)

유력한 대통령 후보와 재벌 회장, 그들을 돕는 정치깡패 안상구.

뒷거래의 판을 짠 이는 대한민국 여론을 움직이는 유명 논설주간 이강희.

더 큰 성공을 원한 안상구는 이들의 비자금 파일로 거래를 준비하다 발각되고, 이 일로 폐인이 되어 버려진다. 빽 없고 족보가 없어 늘 승진을 눈앞에 두고 주저앉는 검사 우장훈.

마침내 대선을 앞둔 대대적인 비자금 조사의 저격수가 되는 기회를 잡는다. 그러나 비자금 파일을 가로챈 안상구 때문에 수사는 종결되고, 우장훈은 책임을 떠안고 좌천된다. 자신을 폐인으로 만든 일당에게 복수를 계획하는 정치깡패 안상구, 비자금 파일과 안상구라는 존재를 이용해 성공하고 싶은 무족보 검사 우장훈, 그리고 비자금 스캔들을 덮어야 하는 대통령 후보와 재벌, 그들의 설계자 이강희, 과연 살아남는 자는 누가 될 것인가?

은밀하게 위대하게 (2013년/ 124분)

북한의 남파특수 공작 5446부대.

20000:1의 경쟁률을 뚫은 최고 엘리트 요원 원류환, 공화국 최고위층 간부의 아들이자 류환 못지않은 실력자 리해랑, 공화국 사상 최연소 남파간첩 리해진. 세 사람은 '5446부대'의 전설 같은 존재이다. 하지만 '조국 통일'이라는 원대한 사명을 안고 남파된 그들이 맡은 임무는 어처구니없게도 달동네 바보, 가수 지망생, 고등학생이다. 전달되는 명령도 없이 시간은 흘러만 가고 남한 최하층 달동네 사람들과 부대끼며 살아가는 일상에 익숙해져 간다. 그러던 어느 날 그들에게 전혀 뜻밖의 은밀하고 위대한 임무가 내려진다.

시동 (2019년/ 102분)

학교도 싫고 집도 싫고 공부는 더더욱 싫다며 '엄마'에게 1일 1강 스파이크를 버는 반항아 '택일'.

절친 '상필'이 빨리 돈을 벌고 싶다며 사회로 뛰어들 때, 무작정 집을 뛰쳐나간 '택일'은 우연히 찾은 '장품 반점'에서 남다른 포스의 주방장 '거석이 형'을 만나게 된다. 강렬한 첫인사를 나누자마자 인생 최대 적수가 된 '거석이 형'과 '택일'. 세상 무서울 게 없던 '택일'은 장품 반점에서 상상도 못 한 이들을 만나 진짜 세상을 맛보게 되는데...

전설의 주먹 (2013년/ 153분

학창 시절, 화려한 무용담들을 남기며 학교를 평정했던 파이터들 중 진짜 최강자는 누구였을까? 한때 '전설'이라 불렸던 그들이 맞붙어 승부를 가리는 TV파이트 쇼 '전설의 주먹'.

세월 속에 흩어진 전국 각지의 파이터들이 하나둘씩 등장하고, 쇼는 이변을 속출하며 뜨겁게

달아오른다. 그리고 화제 속에 등장한 전설의 파이터 세 사람에 전 국민의 시선이 집중된다.

복싱 챔피언의 꿈이 눈앞에서 좌절된, 지금은 혼자서 딸을 키우는 국수집 사장 임덕규. 카리스마 하나로 일대를 평정했던, 지금은 출세를 위해 자존심까지 내팽개친 대기업 부장 이상훈. '남서울고' 독종 미친개로 불렸던, 지금도 일등을 꿈꾸지만, 여전히 삼류 건달인 신재석. 말보다 주먹이 앞섰던 그 시절, 예기치 못한 사건으로 각자의 삶을 살던 세 친구의 비하인드 스토리까지 밝혀지면서 전국은 '전설의 주먹' 열풍에 휩싸인다. 마침내 역대 최고의 파이터들이 8강 토너먼트를 통해 우승상금 2억 원을 놓고 벌이는 최후의 파이트 쇼 '전설 대전'의 막이 오른다. 이제 자기 자신이 아닌 그 누군가를 위해 인생의 마지막 승부를 건 세 친구의 가슴 뜨거운 대결이 다시 시작된다.

반드시 잡는다 (2017년/ 110분)

30년 전 해결되지 못한 장기 미제사건과 같은 수법으로 또다시 살인이 시작된다. 동네를 꿰뚫고 있는 터줏대감 심덕수는 사건을 잘 아는 전직 형사 박평달과 의기투합해 범인을 잡으려 하는데...

패션왕 (2014년/ 114분)

하고 싶은 일도, 되고 싶은 꿈도 없는 빵셔틀 '우기명'. 서울로 전학 온 후 야심 차게 새로운 시작을 해보려 하지만, 그의 미약한 존재를 알아주는 이는 미모를 버린 전교 1등 '은진'뿐.

핫하다고 해서 사 입은 패딩은 짝퉁일 뿐이다. 하지만 좌절한 기명 앞에 한 줄기의 빛이 비춰니 우연히 전설의 패션왕 '남정'을 접신, 기명은 비로소 간지에 눈뜨게 된다. '기안고' 여신 '혜진'을 비롯하여 모두에게 주목받게 되는 기명. 하지만 모든 게 완벽한 기안고 황태자 '원호'는 우습게 생각했던 기명이 존재감을 넓혀가자 점점 그가 거슬린다. 오직 한 사람에게만 허락된 '절대간지'의 패션왕. 역대급 '인생반전'을 꿈꾸는 우기명과 날 때부터 타고난 황태자 원호의 피할 수 없는 대결이 시작되는데...

이끼 (2010년/ 163분)

도시 생활에 염증을 느껴왔던 해국은 20년간 의절한 채 지내 온 아버지 유목형의 부고 소식에 아버지가 거처해 온 시골 마을을 찾는다. 그런데 오늘 처음 해국을 본 마을 사람들은 하나같이 해국을 이유 없이 경계하고 불편한 눈빛을 던지는데...

제가 여기 있으면 안 되는 이유라도 있습니까? 아버지의 장례를 마치고 마련된 저녁 식사 자리. 마치 해국이 떠나는 것을 축하하기 위해 모인 것 같은 마을 사람들에게 해국은 "서울로 떠나지 않고 이곳에 남아서 살겠노라"라고 선언한다. 순간, 마을 사람들 사이에서는 묘한 기류가 감돌고, 이들의 중심에 묵묵히 있던 이장은 그러라며 해국의 정착을 허한다. 이곳, 이 사람들은 도대체 무엇이지? 이장 천용덕의 말 한마디에 금세 태도가 돌변하는 마을 사람들.

겉보기에는 평범한 시골 노인 같지만, 섬뜩한 카리스마로 마을의 모든 것을 꿰뚫고 있는 듯한 이장과 그를 신처럼 따르는 마을 사람들, 해국은 이곳 이 사람들이 모두 의심스럽기만 한데...

웹툰작가 관련 도서

10대에 웹툰 작가가 되고 싶은 나, 어떻게 할까? (권혁주 저/ 오유아이)

이제 웹툰은 10대들의 생활에서 떼려야 뗄 수 없는 즐거운 오락이자 가장 편하게 접할 수 있는 대중예술이 되었다. 그날그날 연재되는 웹툰을 통해 우리 사회의 다양한 면모와 문화를 알아나가므로 10대들에게 웹툰은 세상을 바라보는 또 하나의 창이 되기도 한다. 웹툰을 자신들의 생각과 감수성을 잘 반영하는 매체로 여기면서 직접 웹툰을 그려 보려는 10대들도 늘어나고 있다. 10대에 웹툰 작가를 꿈꾼다면 무엇부터 시작해야 할까?

네이버웹툰에 '씬커'를 연재 중인 저자는 누가 웹툰 작가가 되는 방법을 물으면 '지금 당장' 작품을 그려서 SNS 계정에 올리라고 말한다. 그것은 웹툰의 데뷔 시스템이 예전 출판만화와 사뭇 다르기 때문이다. 지금은 누구나 웹상의 다양한 경로를 통해 작품을 선보일 수 있고, 이를 통해 독자를 만날 수 있으며, 댓글을 통해 독자와 직접 호흡할 수 있고, 그만큼 파급력도 훨씬 크다. 다시 말하면 누구나 마음만 먹으면 도전해 볼 수 있다는 것이다.

단, 웹상에 3개월 이상 꾸준하게 작품을 올릴 수 있는 나만의 이야기와 그림이 있어야 하고, 이를 뒷받침할 수 있는 체력도 중요하다고 저자는 지적한다. 이 지점에서 저자는 스스로 터득해 온 웹툰 창작의 기초 지식을 하나하나 풀어 놓는다. '웹툰 작가'라는 직업이 없던 시절부터 웹툰을 시작하여 오늘날에 이르기까지 오랫동안 작품 활동을 해 오고, 학생들을 지도하면서 알게 된 지식을 자신이 다시 10대로 돌아가면 무엇부터 어떻게 할지 곰곰이 생각하며 책으로 갈무리했다.

슥삭슥삭 색연필 일러스트 (원예진 저/ 스토어하우스)

색연필 하나로 웹툰 작가에 도전할 수 있는 가이드북을 소개한다. 이미 색연필 하나로 네이버 웹툰에 자신의 일상적인 이야기를 연재하고 있는 뜬금(원예진) 작가님이 아기자기한 사물, 인물, 배경부터 시작하여 만화 일기까지 모든 것을 책 한 권에 소개하고 있다. 웹툰뿐 아니라 일상의 추억들을 귀여운 그림으로 남기거나, 다이어리에는 더이상 스티커가 아닌 내가 직접 그린 아이콘으로 활용할 수 있는 소장 가치 100%의 책이 될 것이다.

웹툰 기획 무작정 따라하기 (최이지 저/ 길벗)

내 머릿속 상상력을 웹툰으로 만들어 보자.

본서는 창작 분야 전반에서 근근이 활동하며 Daum에서 웹툰을 연재 중인 저자가 자신이 웹툰 작가가 되기 위해 고군분투했던 시절에 모아놓은 노하우를 담은 책이다. 머릿속 상상력을 웹툰 소재로 바꿀 수 있도록 알려주는 기획 단계부터 웹툰 기획서 작성 방법, 기획에 맞는 스토리 구성 방법, 스토리에 등장시킬 캐릭터 설정 방법, 캐릭터들의 관계를 유기적으로 연결하여 이야기를 만드는 콘티 작성 방법까지. 자신이 상상하고 있는 것을 웹툰으로 표현할 수 있는 방법을 소개한다. 단순히 이론 설명에서 끝나지 않고 '기획안 작성해보기, 콘티 구성해보기, 등장인물 캐릭터 설정해보기' 등 직접 해볼 수 있는 코너를 제공하여 좀 더 실전에 도움을 줄 수 있도록 안내한다.

웹툰 고수들의 실전 작법노트 (박윤선 저/ 대원씨아이)

그림 못 그려도 웹툰 작가가 될 수 있다? 있다! 전략적인 데뷔 방법부터 유명 작가들의 작업 노하우와 라이프스타일까지, 웹툰 작가를 꿈꾸는 이들을 위한 웹툰의 모든 것을 총망라한 튜토리얼 북.

Part 1에서는 저자가 12년 만화 인생을 압축해 쓴 웹툰 작법의 기본기를 학습한다. 아이디어 구상, 스크롤의 호흡 및 완급조절 등 작품 제작 단계별로 기초적인 사항을 꼼꼼히 정리했으며, 웹툰 제작 툴과 프로그램을 비교해 볼 수 있다.

Part 2에서는 〈신과 함께〉 주호민 작가의 스토리 작법, 〈옥수역 귀신〉 호랑 작가의 특수효과 삽입하기, 〈창백한 말〉 추혜연 작가의 연출법과 컬러링 등 분야 최고의 전문가들에게 웹툰을 배운다. 작법에 더해 각 작가의 인터뷰를 수록, 기술적인 내용 외 작품 활동에 대한 깊은 이야기를 풀어냈다. 또한, 8개의 칼럼을 통해 심화학습 및 지망생들에게 필요한 데뷔 정보 등을 알차게 정리했다.

Part 3에서는 웹툰 작가들의 실제 작업공간의 모습과 효율적인 작업을 위한 인테리어 팁, 생활 패턴과 건강관리법 등을 작가별로 정리, 웹툰 작가로 살아가는 리얼한 모습을 엿볼 수 있다.

웹툰작가 하일권 (하일권 저/ 하우넥스트)

대한민국의 웹통령'으로 불리는 웹툰 작가 하일권의 첫 번째 작품전인 '하일권 디지털 원화+100인의 등장인물 展'의 전시 도록이다. '삼봉이발소'와 '3단합체 김창남'(2008년 네이버 웹툰), '두근두근두근거려'(2009년 네이버 웹툰) '안나라수마나라'(2010년 네이버 웹툰), '목욕의 신'(2011년 네이버 웹툰), '방과 후 전쟁 활동(2012년 네이버 웹툰)', 등의 디지털 원화와 등장인물들의 작품들이 들어 있다.

펭귄 러브스 메브 in the UK.1 (펭귄 저/ 애니북스)

웹툰 작가 펭귄과 엉뚱남 메브의 유쾌한 영국 생활 이야기

한국 여자 펭귄과 영국 남자 메브, 두 부부의 유쾌하고 달콤한 일상을 담으며 수많은 '펭귀니'들을 보유한 인기 웹툰 〈Penguin loves Mev〉가 단행본으로 출간되었다. 이번에 출간된 책은 두 부부가 영국으로 이사를 한 이후 이야기부터 시작한다.

『Penguin loves Mev in the UK ①』에서는 영국으로 건너가 살게 된 펭귄 부부의 모습이 유쾌하게 그려진다. 한국에서 만나 연애하고, 결혼하여 신혼 생활을 보내던 부부는 2012년 2월 영국으로 옮겨가게 된다. 한국에서 나고 자란 펭귄은 하루아침에 외국인 가족들과 낯선 문화 속에서 살게 된다. 하지만 긍정적인 마인드의 소유자 펭귄과 메브 부부의 하루하루는 새로운 생활에 대한 설렘과 즐거움, 그리고 서로를 위하는 마음으로 가득하다.

이것이 리얼 웹툰 작법서 (황보현 저/ 서울문화사)

국내 만화시장에서 웹툰은 이른 시간 안에 어마어마한 성장을 기록하며 새로운 장르로서의 도약을 성공적으로 마쳤다. 쉬운 접근성과 만화책과는 다른 매력으로 탄탄한 기반을 닦은 우리 웹툰 시장. 그러나, 쉽게 오픈되는 만큼, 포털 사이트에 정식으로 계약을 맺고 정식으로 연재를 시작하여 원고료를 받는 프로 데뷔의 길은 멀고도 힘겹고 치열하다.

『이것이 리얼 웹툰 작법서』는 이러한 웹툰 세계에서 작가가 되고 싶은 예비 지망생들을 위한 지침서이다. 대한민국 최고의 웹툰 작가 〈이끼〉의 윤태호 작가를 비롯하여, 〈목욕의 신〉 하일권, 〈구름의 노래〉, 〈옥수역 귀신〉 호랑, 〈특수 영능력 수사반〉의 사다함, 〈닥터 프로스트〉의 이종범, 〈미호 이야기〉, 〈조혜전〉의 혜진 양, 〈아론의 무적함대〉의 김미선, 〈샤먼〉의 담풍, 〈본격 제2차 세계대전 만화〉의 굽시니스트 작가들의 꼼꼼한 인터뷰와 만화 작법을 수록하였다. 프로 작가 9인의 인터뷰와 웹툰 작법의 비법을 통해 자신의 꿈을 단단히 다지는 계기를 만들 수 있을 것이다.

캐릭터 웹툰을 팔아라 (박현배 저/ 커뮤니케이션북스)

인터넷, 스마트폰이나 태블릿PC 같은 IT 기술의 발전은 콘텐츠에 대한 수요나 가능성을 더욱 팽창시키고 있다. 특히 2000년대부터 스노우캣이라는 웹툰을 필두로 새로운 비즈니스 모델을 발견했고 성공 사례가 쏟아졌다. 콘텐츠 산업의 핵심이 캐릭터다. 지금 캐릭터산업의 핵심은 바로 웹툰이다.

이 책의 가장 큰 특징은, 웹툰을 중심으로 한 캐릭터 비즈니스의 전 과정을 실무 중심으로 쉽게 설명하고 있다는 점이다. 플래시 애니메이션에서 웹툰으로 비즈니스의 양상이 바뀌면서, 변화된 프로세스를 최초로 정리한 책이기도 하다. 목차를 보면 한 번에 알 수 있다. 기본 개념 설명부터 기획, 제작, 마케팅, 계약, 창업 자금 조달 방법까지 알려준다. 저자는 10년 동안 캐릭터 사업을 하면서 겪은 시행착오까지 풀어놓았다. 그래서 특히 처음 사업을 시작하는 사람들에게 도움이 된다.

웹툰스쿨 (홍난지, 이종범 저/ 시공사)

대부분의 웹툰 작가와 지망생은 이노우에 다케히코의『슬램덩크』, 오다 에이치로의『원피스』, 윤태호의『미생』, 주호민의『신과함께』와 같은 걸출한 작가의 뛰어난 작품에 감명받아 만화의 세계에 입문한다. 수천 장의 스케치를 통해 나만의 스타일도, 태블릿 툴에도 능숙해졌지만 몇 컷 이상 그리지 못한다. 왜일까? 그것은 '이야기 만드는 방법'을 모르기 때문이다.

『웹툰스쿨』은 이러한 고민을 하고 있는 독자들을 위해 쓰였다. 웹툰 한 편을 완성하고 싶은데 어디서부터 어떻게 시작해야 할지 모르는 모든 이들, 내 작품에 무엇이 문제인지 알 수 없어 앞으로 나아가지 못하는 이들을 위해서. 이 책에는 현직 웹툰 작가 20여 명의 작업 방식과 그들이 웹툰을 그리는 이유, 웹툰 스토리를 만들어 나가는 과정, 웹툰의 이해부터 취재 방법과 전문가 인터뷰, 웹툰 플랫폼 담당자와의 미팅 방법까지 상세하게 담겨 있는 웹툰 작법서다.

3D 웹툰 만들기 (류인정 저/ 웰북)

코미포는 3D 캐릭터, 배경, 말풍선, 화면 효과 등 만화를 제작하는 데 필요한 모든 소재를 제공하며 사용자가 가진 이미지나 데이터를 추가할 수도 있다. 덕분에 활용성이 높아 만화 제작뿐 아니라 광고, 교육, 창작, 일러스트레이션, 블로깅, 캐릭터 디자인, PPT, 웹툰 제작 등에도 폭넓게 이용할 수 있다. 주어진 소재들을 배치하고 조합하고 꾸미는 것만으로 완성이 가능할 정도로 제작방식 역시 간단하며 수백 종 이상의 표정과 포즈, 소품들로 세밀한 표현까지 가능하게 했다. 카툰 랜더링 기법이 적용된 미형의 캐릭터로, 프로 만화가가 직접 그린 수준의 높은 퀄리티를 가진 만화 제작도 가능한 코미포를 이용하면 어린이 창작 만화가의 꿈을 키울 수 있다.

웹툰의 시대 (위근우 저/ RHK)

《웹툰의 시대》는 웹툰이라는 새로운 플랫폼을 통해 자신의 크리에이티브를 마음껏 뽐내는 젊은 작가 24명의 노하우가 담긴 생생한 인터뷰집이다. 기발한 소재와 다양한 장르의 변용, 웹이라는 새로운 플랫폼을 활용한 창의적 연출력 등으로 우리를 열광케 하는 슈퍼 콘텐츠의 비하인드 스토리를 살펴본다. 2년이 넘도록 네이버캐스트에 웹툰 작가 인터뷰를 연재하며 여러 웹툰 작가들을 만나온 저자는, 웹툰이라는 새로운 플랫폼을 기반으로 등장한 창작자의 특징과 자질을 면밀하게 포착해낸다.

이 책은 만원 지하철 손잡이에 매달려서, 화장실 문을 걸어 잠그고서, 독서실 책상에서 몰래 낄낄거리며 '오늘의 웹툰'을 읽고 있는 독자들을 대신해 왜 우리 모두 웹툰에 열광할 수밖에 없는지 납득시켜 준다. 그뿐 아니라 열혈독자이자 비평가적 견해를 고수하는 저자의 내공으로 웹툰 작가들의 창작 세계까지 속속들이 담아냄으로써, 유의미한 싱징을 보이는 웹툰의 시대에 대한 탄탄한 기록물로 남게 될 것이다.